U0110237

繪畫大師寫實創作解析系列

變幻的形式

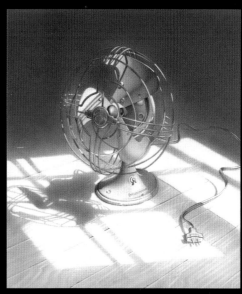

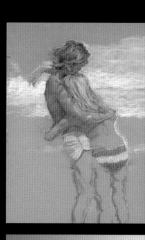

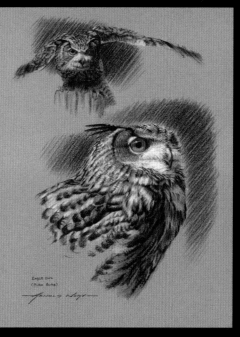

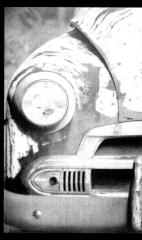

瑞秋‧魯賓‧沃爾夫／著

李之瑾、李光中、陳怡夢、傅玉麗／譯

黃坤伯／校審

新一代圖書有限公司

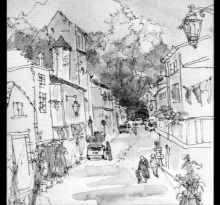

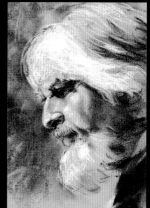

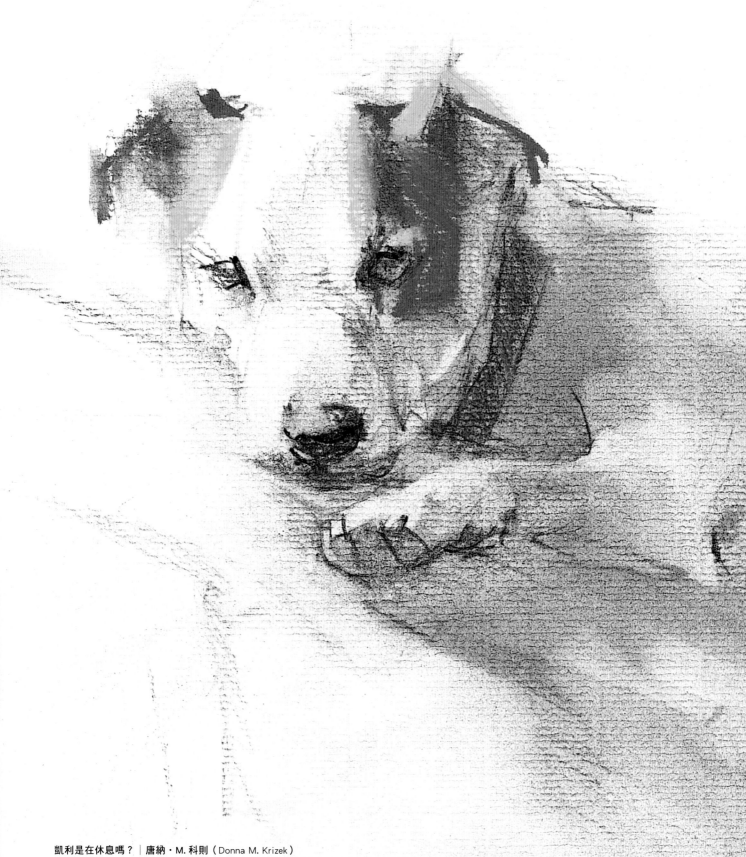

凱利是在休息嗎？｜唐納・M. 科則（Donna M. Krizek）
材料：炭鉛
尺寸：30cm × 41cm

目錄

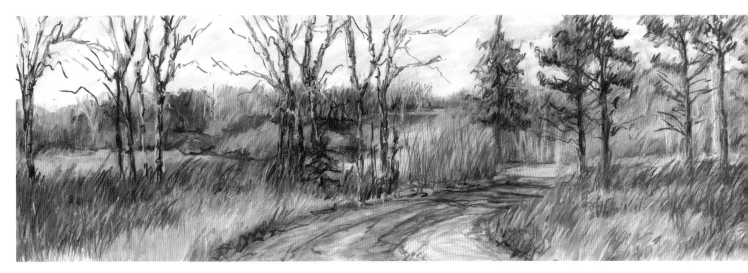

美好的一天｜瑞塔‧拜爾‧科瑞乾（Rita Beyer Corrigan）

材料：粉彩筆

尺寸：41cm × 127cm

引言

　　過去的17年間，我主編過九本《Splash：水彩之最》系列圖書，為這些書擷取素材並裝訂成冊的過程是令人激動的。儘管我喜歡做Splash系列圖書的編輯工作，但一直以來我同樣喜愛欣賞畫作，這本書收錄了一些當代藝術水準最高的藝術家作品，我很高興看到北光出版社決定繼續發行該書。

　　當我還是個小女孩，放學回家時會留心觀察路邊的風景，例如，樹木在冬日的照耀下顯得盤根錯節，隨著逐漸豐富的藝術學習經驗，我開始對人體寫生得心應手。曾經仔細觀摩過林布蘭和李奧納多的作品，梵谷筆下那粗獷的線條和他對空間、形態的獨特視角引發了我極大的學畫熱情。

　　在本書編撰過程中，我逐一甄選優秀的繪畫作品，將它們按不同的門類編排成獨立的章節，其中“靜物畫及其他”這一章還多了些抽象畫和難以歸類的畫作。此外，每幅作品均附有畫家朋友們的創作感想或賞析文章。

　　日常生活中，您若有片刻休閒時光，哪怕是坐在咖啡桌前，不經意地走過書架，看到此書翻閱幾頁後都會感受到藝術之美。我們仍將繼續努力開發這一系列圖書的課題，對於我們來說它已頗具歷史意義，是您值得珍藏的佳作。

瑞秋‧羅賓‧沃爾夫

Rachel Rubin Wolf

速寫簿

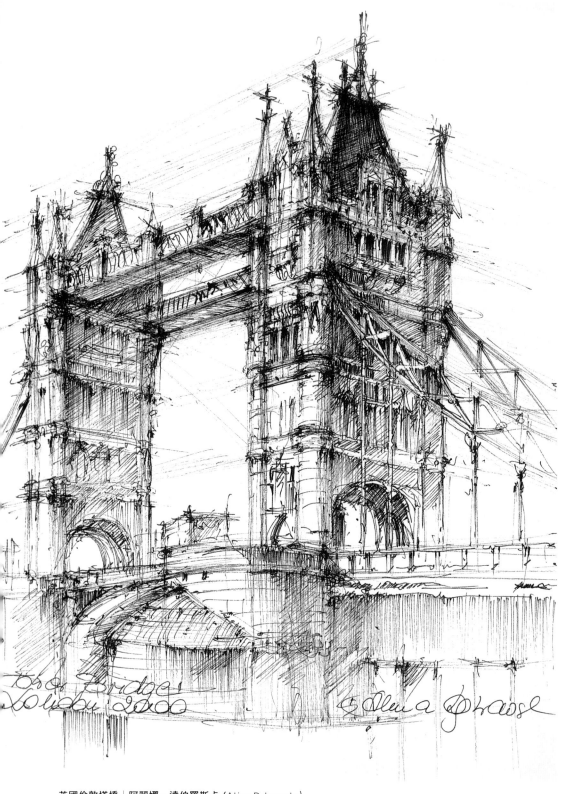

建築速寫

　　第 8 ～ 11 頁上的所有畫作都是我在現場繪就的，我一開始用筆很輕，鋼筆線條色澤也很淺，隨後逐漸畫深。如果只是想創作一幅鋼筆畫，那麼我就會在陰影上塗明暗，以交叉畫線來加深調子。

英國倫敦塔橋｜阿麗娜‧達伯羅斯卡 (Alina Dabrowska)
材料：鋼筆、墨水
尺寸：28cm × 22cm

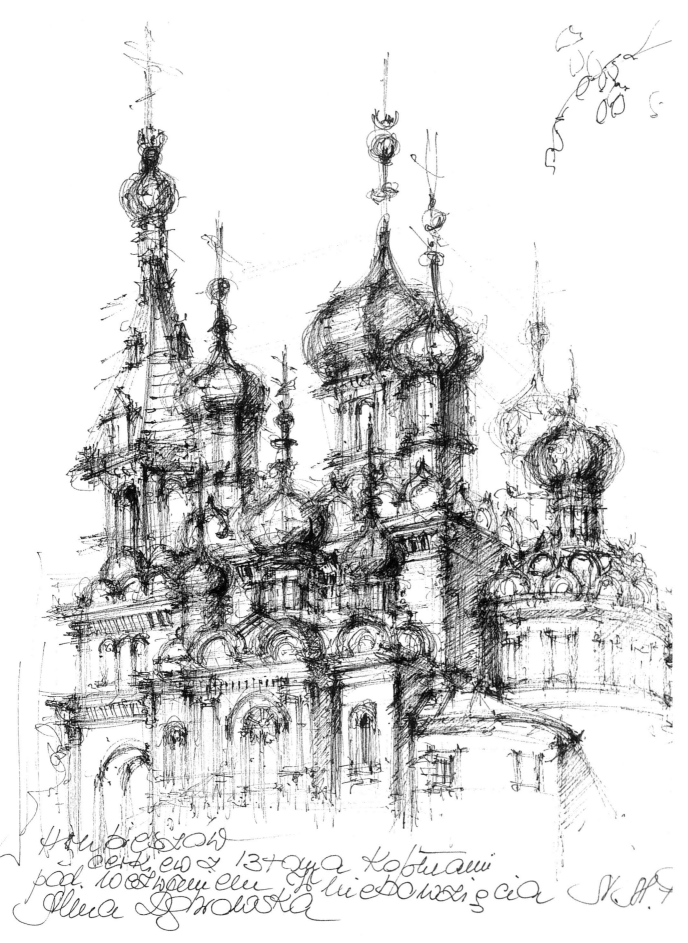

東正教教堂Ⅲ｜阿麗娜・達伯羅斯卡

材料：鋼筆、墨水

尺寸：28cm × 22cm 　7

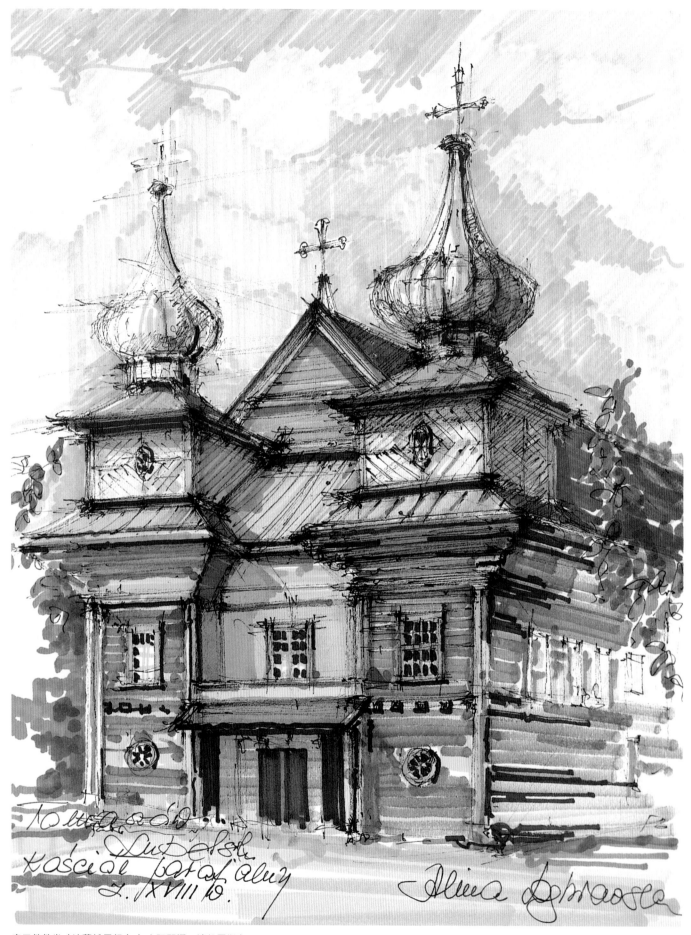

東正教教堂（波蘭托馬舒夫） │ 阿麗娜・達伯羅斯卡

材料：鋼筆、墨水、麥克筆

尺寸：28cm × 22cm

背上包去速寫

　　身為一名作畫技巧嫻熟的建築師，我格外留心畫面的透視效果、比例、線條的質感和輕重、光影的閃爍、調子的變化、畫面肌理及色彩的關係。如果決定給鋼筆墨水畫上色，那麼我會先看畫面上線條的粗細，隨後考慮畫面中前景與背景的關係是否要拉開前後空間層次，然後就用麥克筆從最淡的調子畫起。我在北美洲、歐洲、加拿大阿爾伯達省旅遊時，背包中必定有速寫簿、鋼筆和麥克筆，留意觀察周圍有趣、新穎的事物來作畫。

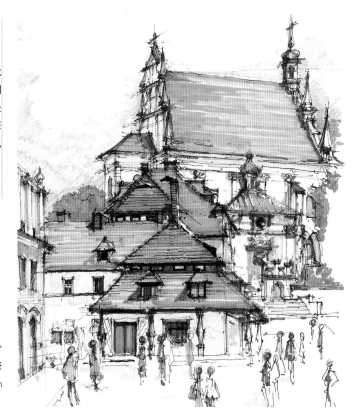

波蘭小鎮卡齊米日多爾尼｜阿麗娜‧達伯羅斯卡
材料：鋼筆、墨水、麥克筆
尺寸：28cm × 22cm

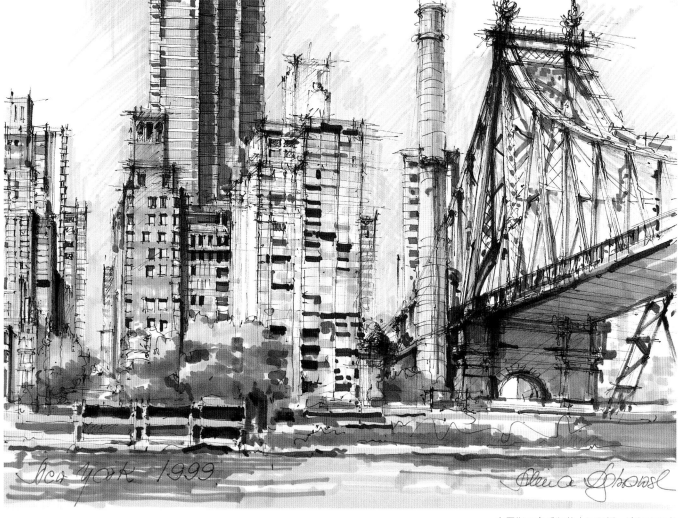

在羅斯福島看紐約｜阿麗娜‧達伯羅斯卡
材料：鋼筆、墨水、麥克筆
尺寸：28cm × 22cm

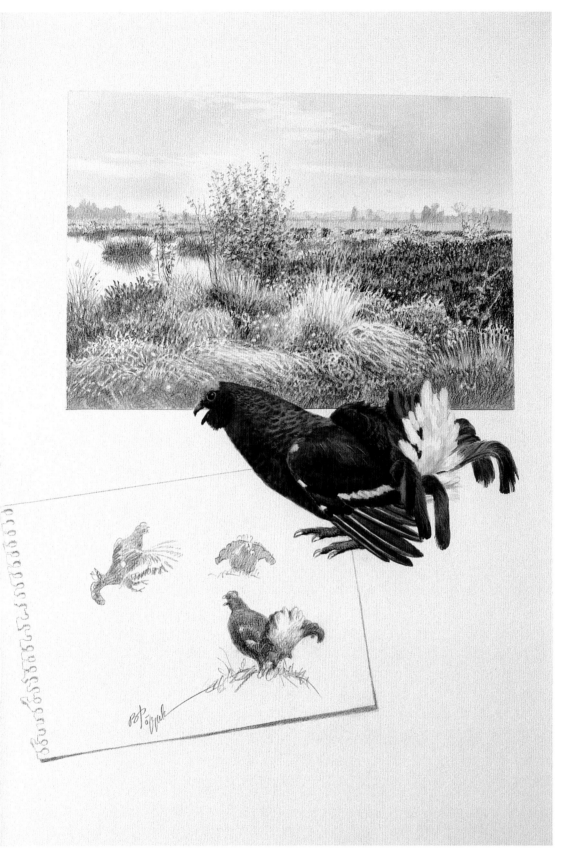

對棲息地的紀念

　　沼澤地是黑野雞的自然棲息地,在德國已不見大片的沼澤,因此黑野雞也不見了蹤影。創作這幅畫是為了紀念黑野雞所生存的環境。我參考了照片上的細節,並結合另外幾幅現場寫生,完成了風景部分的刻畫,隨後用鉛筆勾勒出這幅風景畫的四條邊。為了要讓它看上去像是被張貼在另一張大紙上,所以要畫上陰影,同時,我也給黑野雞塗上了色彩。

黑野雞景象 │ 貝恩德·波波曼（Bernd Pöppelmann）
材料：鉛筆、水彩
尺寸：38cm × 30cm

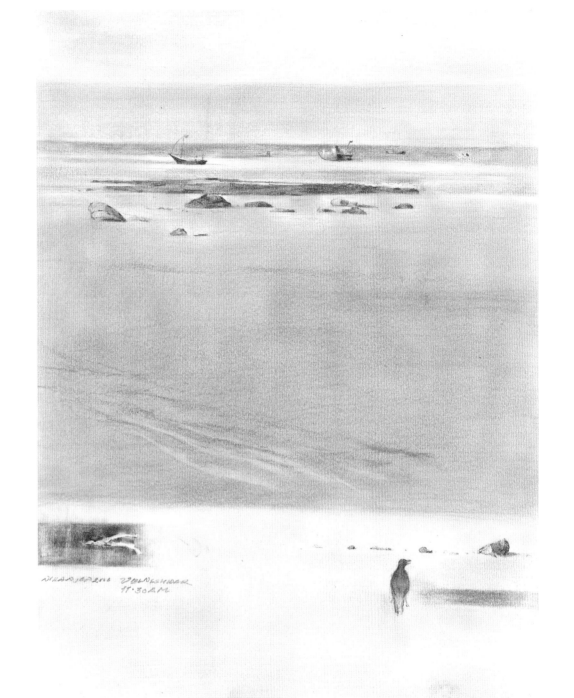

維蘭莎瓦（Velaneshwar）｜尼拉・施瓦林・莫汗（Niranjan shirling Mhamane）

材料：鉛筆

尺寸：29cm × 20cm

印度海景畫中的細節刻畫

　　有次去維蘭莎瓦旅行，雲彩、太陽、地平線、海洋、波濤、遠方的船隻、石頭，這些在水平方向上重複出現的形式元素令我選擇了垂直構圖。我分別用HB、2B和4B鉛筆仔細勾勒出畫面結構上的線和形，海灘上的椰子殼、枯葉、烏鴉也成了點綴我畫面下方空白處的細節形象。我在旅途中嘗試用速寫忠實地記錄下我之所見，這幅速寫便是如此。

普羅旺斯的早晨

在艾克斯普羅旺斯清晨，我一開始在這個位置的正後方速寫這片區域。當我轉過身來尋找第二個對象時，清晨明晰的陽光下呈現深邃陰影令人景仰的普羅旺斯式建築吸引了我的目光。人們正開始走動，使這幅場景更具生活感，我畫了這座城市的十幾張素描，其中許多已被用於繪畫題材。

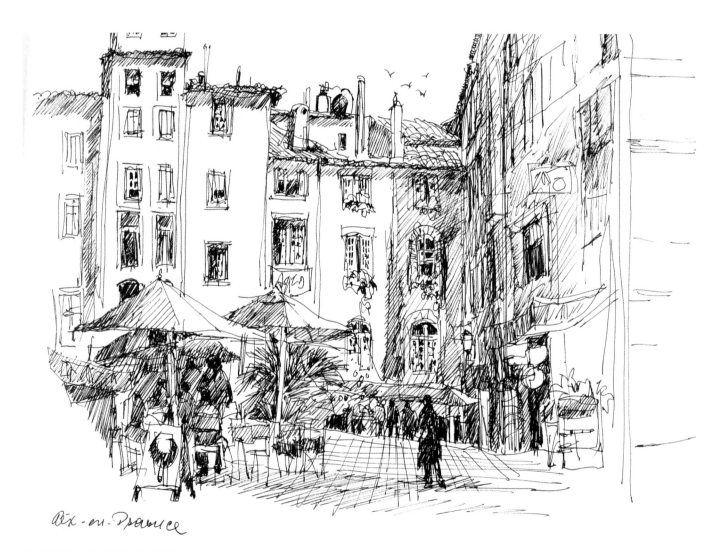

艾克斯普羅旺斯｜傑拉爾德・布羅默爾（Gerald Brommer）

材料：墨水

尺寸：20cm × 25cm

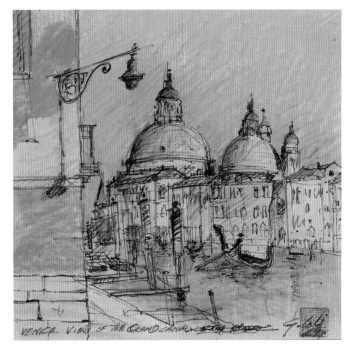

大運河，1994｜喬治・羅里（George Loli）
材料：墨水、彩色鉛筆
尺寸：15cm × 15cm

感受當地

　　我用墨水和彩色鉛筆在速寫簿裡畫下了皇宮劇院，而且不止一次地畫過它。在旅途中作畫，我覺得在落筆前最重要的是感知並理解眼前這片景。作為一名旅人、一位畫家，當我細心觀察皇宮劇院獨特的設計時便立刻為其所吸引。我在一個多雲的午後速寫下這幅作品，先使用水溶性黑色墨水畫形，接著小心地染上色彩。在我腦海裡，塔樓、樹木、炮塔和其他細節都能夠喚起我對這片景象美好的回憶。

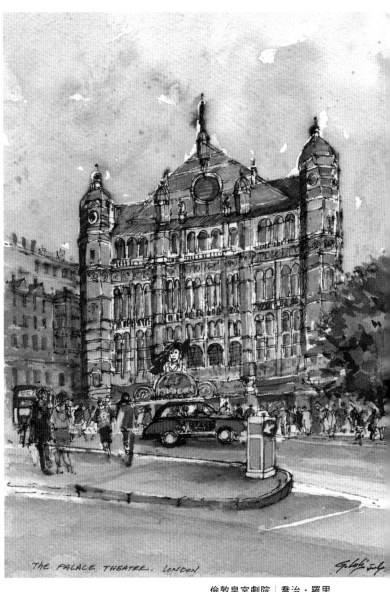

倫敦皇宮劇院｜喬治・羅里
材料：墨水、水彩
尺寸：25cm × 15cm

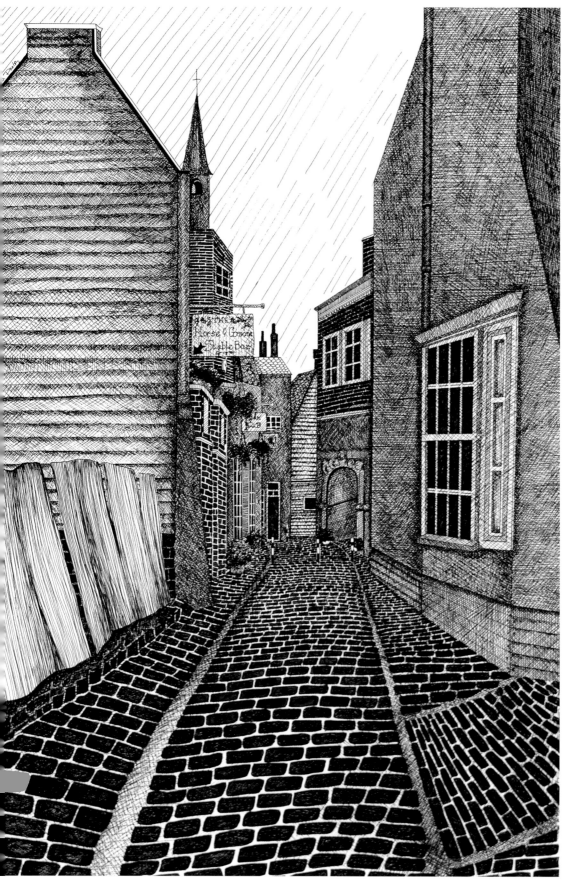

古怪的鵝卵石

　　我用針筆（Koh-I-Noor Rapido-graph牌）在光滑的高光澤白紙板上畫了這幅插圖，畫圖時參考了去英國所拍的照片。先用鉛筆淡淡地畫速寫來構圖，然後用針筆緊湊地點畫，以交叉線來刻畫細節，賦予作品蝕刻的畫面效果。為求構圖簡潔，所以我忽略了對街頭人物活動場景的描繪。我想讓那些有歷史意義的建築、那些鵝卵石鋪就的道路看上去很特別，所以運用"比例、視角"而非"透視"來突顯其肌理效果。這幅圖創作時間一個多月，我非常享受整個過程。

古怪的溫莎｜卡羅爾・斯溫多爾・普爾（Carole Swindall Poole）

材料：墨水

尺寸：46cm × 30cm

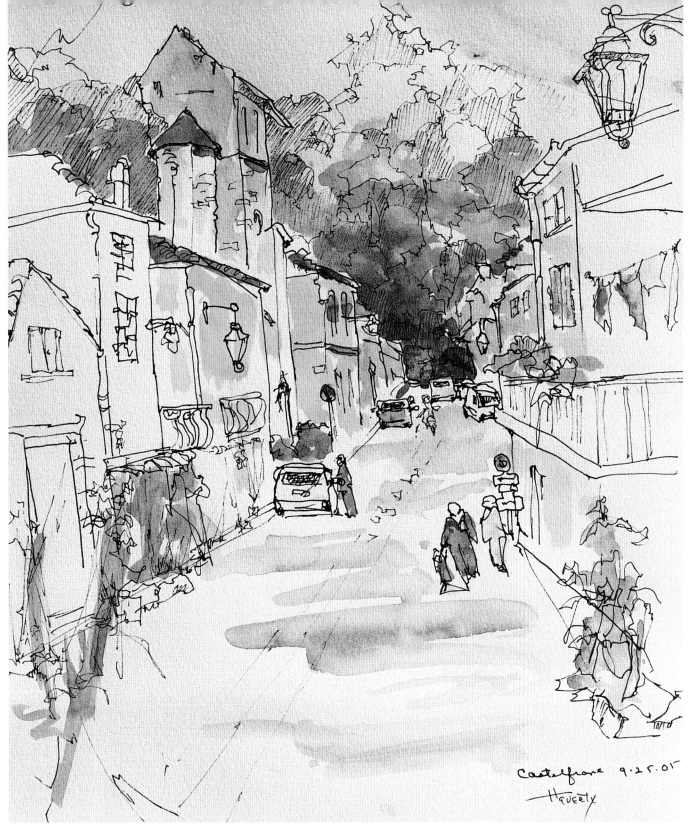

法國小鎮卡斯弗朗斯Castelfranc｜格雷斯・哈弗蒂（Grace Haverty）

材料：墨水、水彩

尺寸：28cm × 22cm

發現古樸民居

卡斯弗朗斯是一個坐落在法國多爾多涅地區的小鎮。我在這條狹窄小道的盡頭拾級而上，並且直接用黑色防水型針筆從左邊的教堂畫起。沿著這一排民房向前走，我也用餘光留心著其他有趣的人，明白自己僅有幾秒鐘時間來捕捉他們的身影。我喜歡在沒有濃墨重彩的速寫畫面中留白，最後再添畫些樹和山來襯托建築的古色古香。

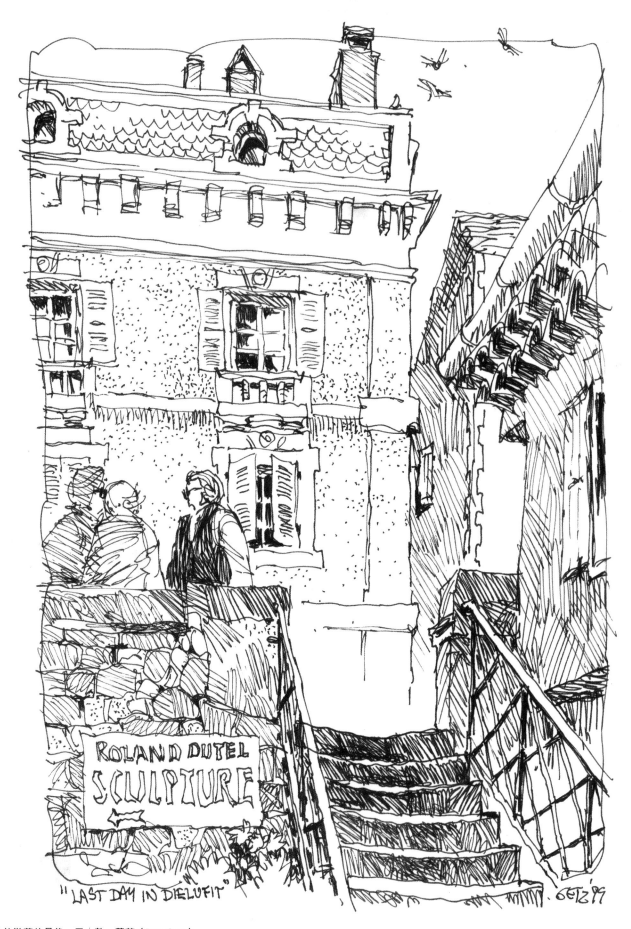

在迪約勒菲的最後一天｜敦‧蓋茨（Don Getz）

材料：鋼筆、墨水

尺寸：23cm × 15cm

保持簡約

　　位於德克薩斯州阿馬里洛的帕洛阿杜羅，被稱為小型"大峽谷"。在風景現場我以五六分鐘時間用鋼筆沾墨水畫了這幅速寫《帕洛阿杜羅峽谷的神采》。根據用筆施壓的輕重和對筆尖的巧妙利用，能畫出各種粗細的線條，因而它是一款我喜愛的速寫工具。為避免畫面受污損，我作畫過程中幾乎不用鉛筆。

　　我用鋼筆以近乎乾澀的筆觸畫了這幅《生鏽、靜悄悄的》，因為乾筆就會有"乾刷"的畫面效果。《在迪約勒菲的最後一天》這幅畫完全是在普羅旺斯速寫完成的，使用鋼筆（百樂威波牌）作畫能夠繪出極佳的線條效果，控制好用筆能夠使畫面上的這片匆忙景象簡約起來。我先為工作成員中的女士們作速寫，她們去購物時我便畫建築物。我喜歡填滿速寫簿和日記之後再利用這些素材進行創作。

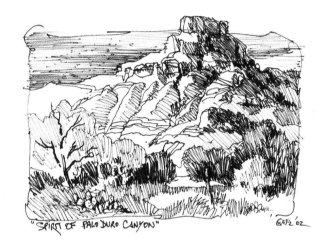

"SPIRT OF PALO DURO CANYON"

GETZ '02

帕洛阿杜羅峽谷的神采｜敦・蓋茨
材料：鋼筆、墨水
尺寸：17cm × 23cm

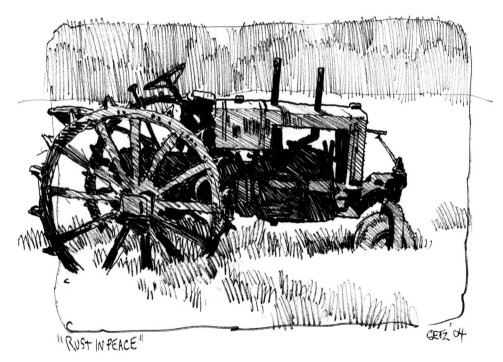

"RUST IN PEACE"

GETZ '04

生鏽、靜悄悄的｜敦・蓋茨
材料：鋼筆、墨水
尺寸：14cm × 20cm

視覺回憶錄

　　我從母親那裡得到這些照片，它們就成了我創作的素材。土耳其亞美尼亞的幼發拉底河學院裡，我外公備受尊敬。在土耳其亞美尼亞我們最後拍了一系列照片，我所創作的《原作棒極了》就源自其中的一幅。1915年，土耳其亞美尼亞種族滅絕，這是一起改變人民生活與國家境遇的事件。這張照片可以追溯到那一年，我深愛著媽媽，欽佩她求生的意志，我要創作那些能夠頌揚家族傳統的作品。畫中人腳底有著一排東方地毯的穗，畫面空白部分我書寫了財產契約書上的字跡，好讓整個故事保持完整性，還有些被保留下來的家庭合照也促使我創作了另外兩幅作品。創作過程中，我使用了多個步驟。第一步，我先在完成的肖像畫上覆蓋一張尺寸很大的麥拉紙。然後，用鉛筆勾勒出最佳的線條，反覆修改，用盡所有的畫面設計元素。有時我也會在整個形象上添加柔和的顏色。《去紐約旅行》這幅畫中的小女孩就是我。之所以畫上紅絲帶是想用顏色告訴大家我幸存了下來。

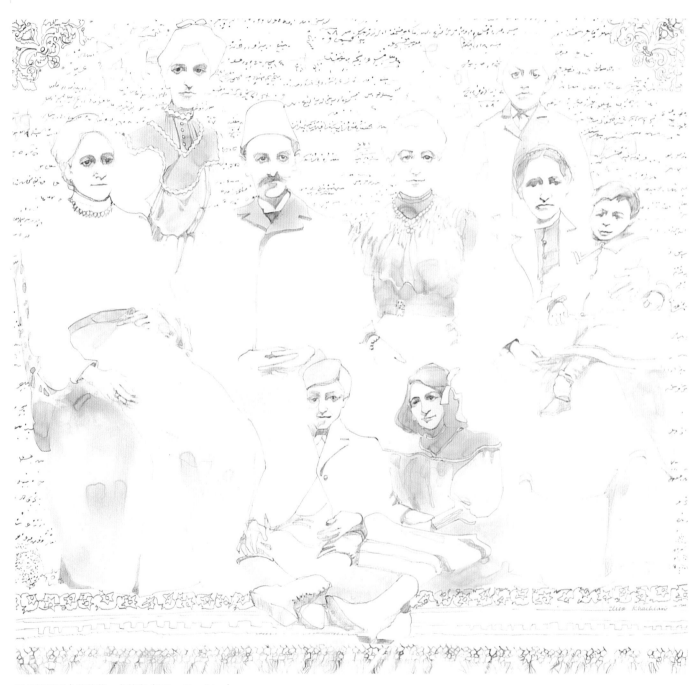

原作棒極了｜艾莉莎・卡其安（Elisa Khachian）

材料：鉛筆、水彩

尺寸：46cm × 48cm

去紐約旅行｜艾莉莎・卡其安
材料：鉛筆、水彩
尺寸：53cm ×81cm

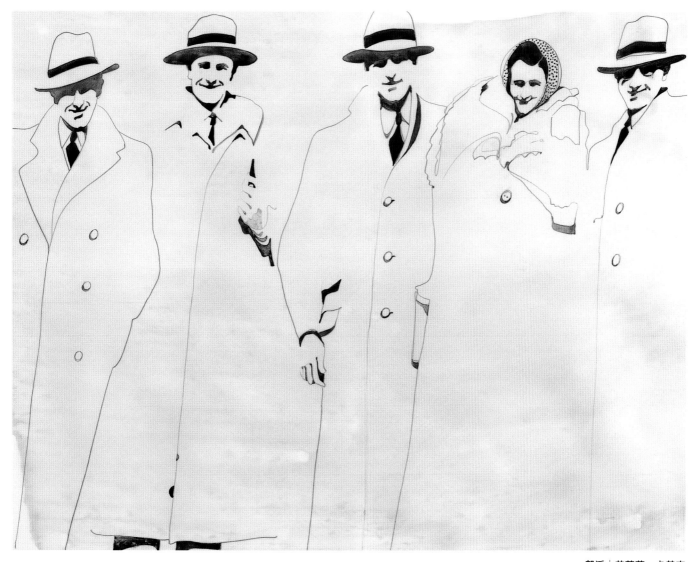

幫派｜艾莉莎・卡其安
材料：鉛筆、水彩
尺寸：37cm ×47cm

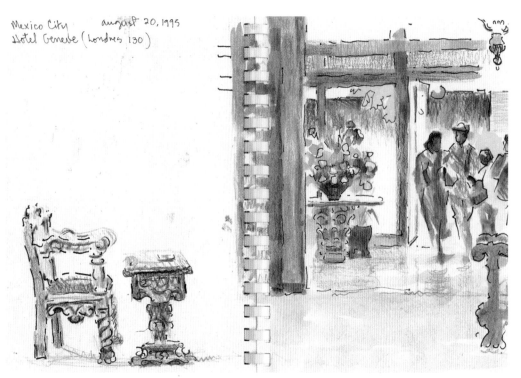

Mexico City　august 20, 1995
Hotel Geneve (Londres 130)

墨西哥城裡的日內瓦酒店
時間：1小時

　　這幅速寫是在某天深夜裡從我所在的酒店大廳裡望出去所繪製的。我畫移動中的人時，通常會借用人體的局部。開始畫某一個人，隨後從他身邊經過的人身上尋找細節進行描繪。

練習、練習再練習
時間：3～5分鐘

　　必須在很短的時間裡將音樂人和樂器連成一條有節奏的線，小提琴手正用腳尖輕敲著節拍，用某一筆示意大提琴的渦卷形裝飾。

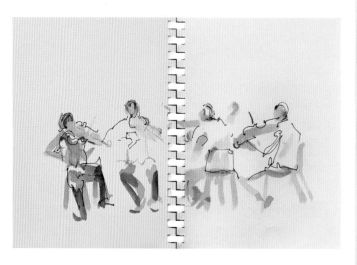

溫尼伯的聖地兄弟會
時間：10分鐘

　　我先用水彩畫了一幅西洋跳棋棋盤來傳遞風笛手感受到的韻律和節奏，這一圖案也令人聯想到褶短裙的格子花呢。人體軀幹上的粗線條是有方向性的筆跡。

色彩寫生

　　這些旅行速寫作品來自於我的水彩寫生本。這寫生本內是一張張彩色和有紋理的紙張，我會根據主題相關性來選用何種紙。先用 2 號鉛筆畫出空間的分布和動勢的線條，再用咖啡色或黑色的永固色鋼筆畫動勢。沾水彩顏料塗色時只混入很少的水分並用彩色鉛筆來豐富色彩和肌理。最後完成時用寬邊的馬克筆塗上醒目的色彩調子。這些 3 分鐘至 1 小時內完成的速寫作品讓我神遊四方。

速寫簿｜茱蒂・貝蒂（Judi Betts）
材料：鉛筆、水彩顏料、彩色鉛筆
尺寸：22cm × 32cm

薩斯喀徹溫省的冬天
時間：20分鐘

　　我畫這幅圖時是用永固墨水而非鉛筆起筆的。這些厚重的大衣組成了一幅獨特畫面的布局，並且是對它們主人（我的朋友們）的寫照。

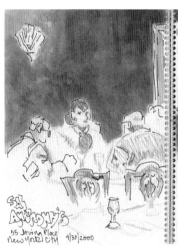

薩爾安東尼在紐約
時間：30分鐘

　　我獨自用餐時非常樂於畫動態速寫。我用大尺幅的畫面來組合兩組食客，他們的姿勢和臉部表情能夠表露個人的心情。

紐約市國家藝術俱樂部
時間：1小時

　　我發現要速寫大片富麗堂皇的場景很困難，椅子體現了規模，而巨大的新鮮花束則為這個歷史悠久的、坐落在GRAMERCY公園裡的俱樂部增添高雅的氣氛。

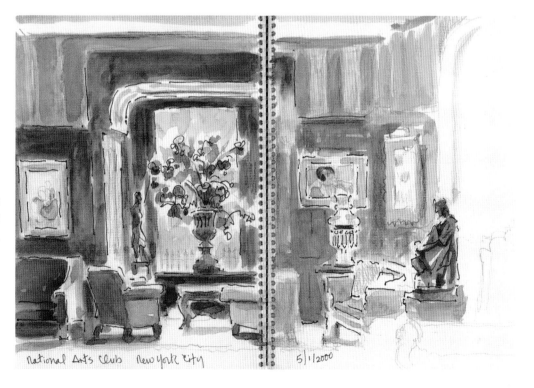

動物動態速寫

　　如果你像我一樣對著動物寫生，一本精裝速寫簿、一支鉛筆、一塊橡皮是最簡易的旅行伴侶。無需溶劑，無須向機場申報有害化學物品，不用等待顏料乾燥後再畫。現場寫生並不意味著需要鼓足勇氣面對一切，野生動物的動作比起家畜秀、鄉村展覽會、動物園和博物館裡的動物（動物標本）更迅猛。在畫面上繪出馴獸師通常能夠給出相對的比例參照。對著實物寫生，我想看到重力作用，想觀察皮下肌肉的拉伸、解剖結構中的中心、空心、關節。作動態速寫就像是在一幅地圖上專注查找、比對和歸類。

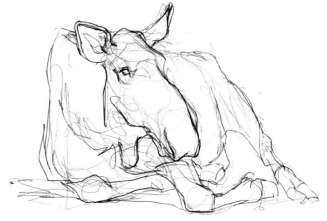

駝鹿研究之休息中的凱西｜唐納・M.科爾澤克（Donna M. Krize）
材料：鉛筆
尺寸：15cm × 20cm

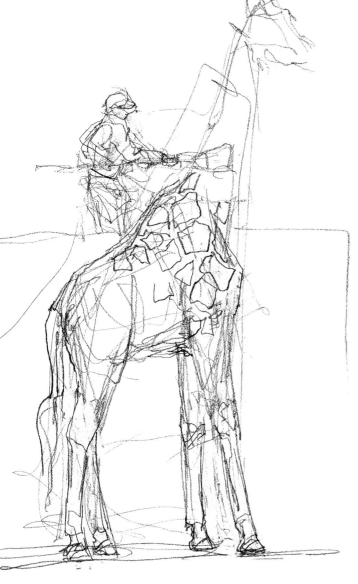

長頸鹿飼養員｜唐納・M.科爾澤克
材料：鉛筆
尺寸：23cm × 18cm

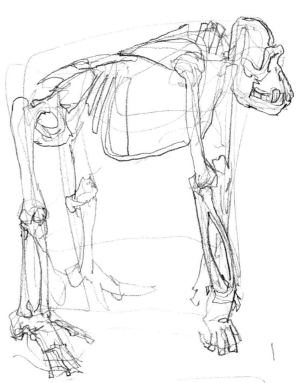

大猩猩的骨骼｜唐納・M.科爾澤克
材料：鉛筆
尺寸：18cm × 18cm

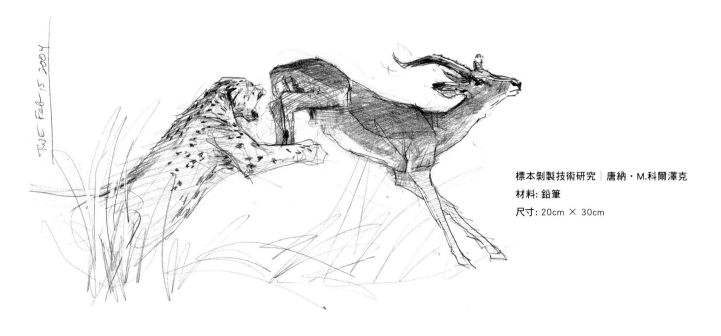

標本剝製技術研究｜唐納・M.科爾澤克
材料: 鉛筆
尺寸: 20cm × 30cm

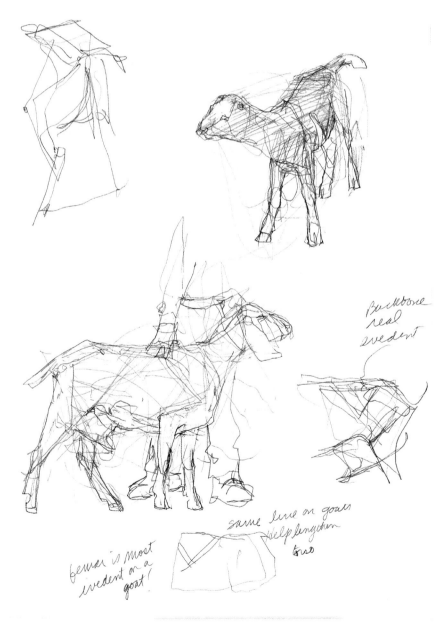

山羊展示｜唐納・M.科爾澤克
材料：鉛筆
尺寸：15cm × 18cm

人物畫

這個年輕的世界 ｜ 比爾・詹姆斯（Bill James）

材料：粉彩筆

24　尺寸：69cm × 48cm

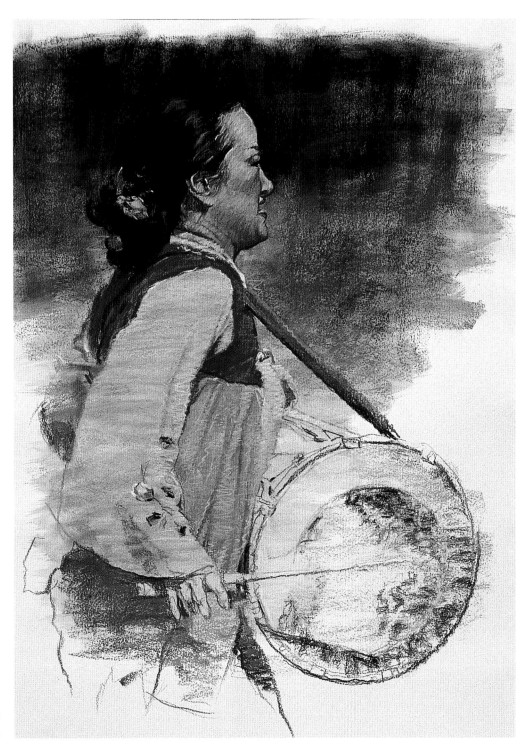

亞洲鼓手｜比爾・詹姆斯（Bill James）
材料：粉彩筆
尺寸：69cm × 53cm

色彩分割技術

　　我住在邁阿密時會去海邊尋找有趣的人充當照相題材。注意到這對熱吻中的男女（左圖），我便給他倆畫了好幾幅粉彩畫。《這個年輕的世界》即是其中的一幅速寫。為使畫面變得有趣，我畫了很多條互補色的線條，你能在他倆的腿部發現它們的痕跡。並排畫線或者重疊畫線處你也會發現我用筆鬆散且不混合顏色。

　　亞洲喜慶日上遇見的這個女鼓手，我多角度地為盛裝出席的她拍照。稍後，我發現從側面看過去有一種"L"形的設計感。用粉彩筆塗抹衣物時要和背景色融合，為使繪畫更生動有趣，我決定畫上她的臉龐和鼓。我是先塗背景和臉部，以免污損了其他色塊，再用黑色、灰色的粉彩筆塗背景。

和獸醫打賭

　　間接光線對肖像畫創作很重要，這間房有一扇窗，我拍照時就沒用閃光燈。營造適宜的光影取得網版印刷的照片效果，能夠畫出一幅美妙的肖像畫。我採用同視野等大的作畫方法，將照片放大至我可以用來作畫的尺寸，再用畫網格的方法確保畫作的精確度。貝克醫生委託我給他心愛的寵物狗（弗朗西斯科）畫像，我請他在獸醫辦公室裡擺造型，希望畫作能夠發表在美國獸醫期刊封面上。願望成真了！他的朋友們看到後買下作為禮物在頒獎宴會上送給他。

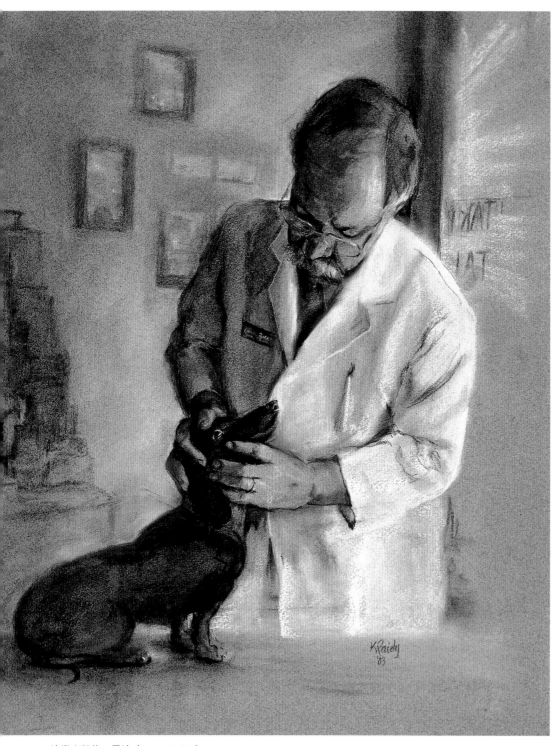

迷戀｜凱倫·雷迪（Karen Raidy）

材料：炭筆

尺寸：48cm × 38cm

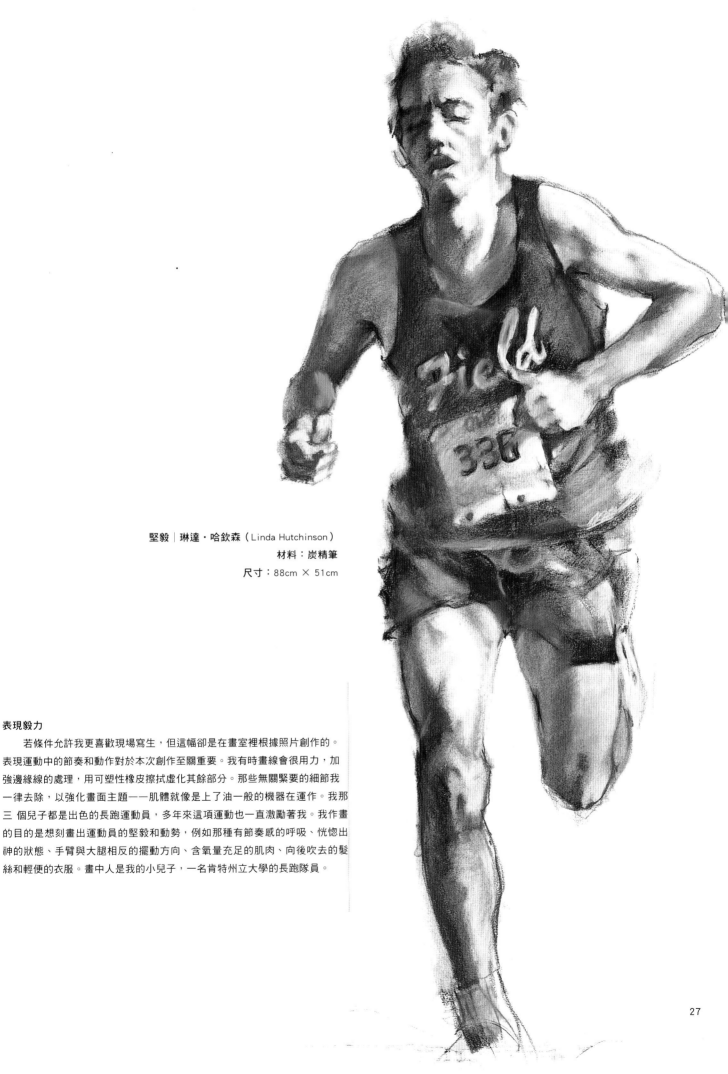

堅毅｜琳達·哈欽森（Linda Hutchinson）

材料：炭精筆

尺寸：88cm × 51cm

表現毅力

　　若條件允許我更喜歡現場寫生，但這幅卻是在畫室裡根據照片創作的。表現運動中的節奏和動作對於本次創作至關重要。我有時畫線會很用力，加強邊緣線的處理，用可塑性橡皮擦拭虛化其餘部分。那些無關緊要的細節我一律去除，以強化畫面主題——肌體就像是上了油一般的機器在運作。我那三個兒子都是出色的長跑運動員，多年來這項運動也一直激勵著我。我作畫的目的是想刻畫出運動員的堅毅和動勢，例如那種有節奏感的呼吸、恍惚出神的狀態、手臂與大腿相反的擺動方向、含氧量充足的肌肉、向後吹去的髮絲和輕便的衣服。畫中人是我的小兒子，一名肯特州立大學的長跑隊員。

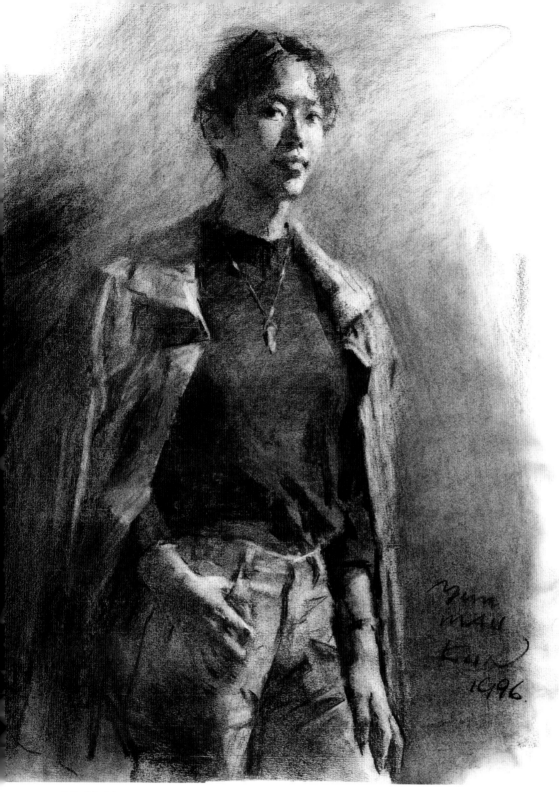

藝術系學生 │ 冉茂芹（Mau-kun Yim）

材料：炭筆

尺寸：64cm × 50cm

炭筆猶如一支神筆

　　這兩幅作品都是室內人物寫生（兩小時課時）。我在創作《藝術系學生》時選用了法國製 MBM 紙張，它能夠讓我畫出深色調並且中間層次很豐富。我也使用了紙巾來塗抹背景和衣服上的暗部。紙張的紋理能便於我刻畫夾克衫和牛仔褲的質地。在畫《妙齡女郎》的整個過程中，我用手指、紙巾、軟橡皮來塗抹紙面，從而能夠表現出她結實、細滑的膚質和髮絲的質感。創作目的是想讓畫面人物看起來活靈活現。我的這位模特兒是名學生，她本身也是一名富有才華的畫家。

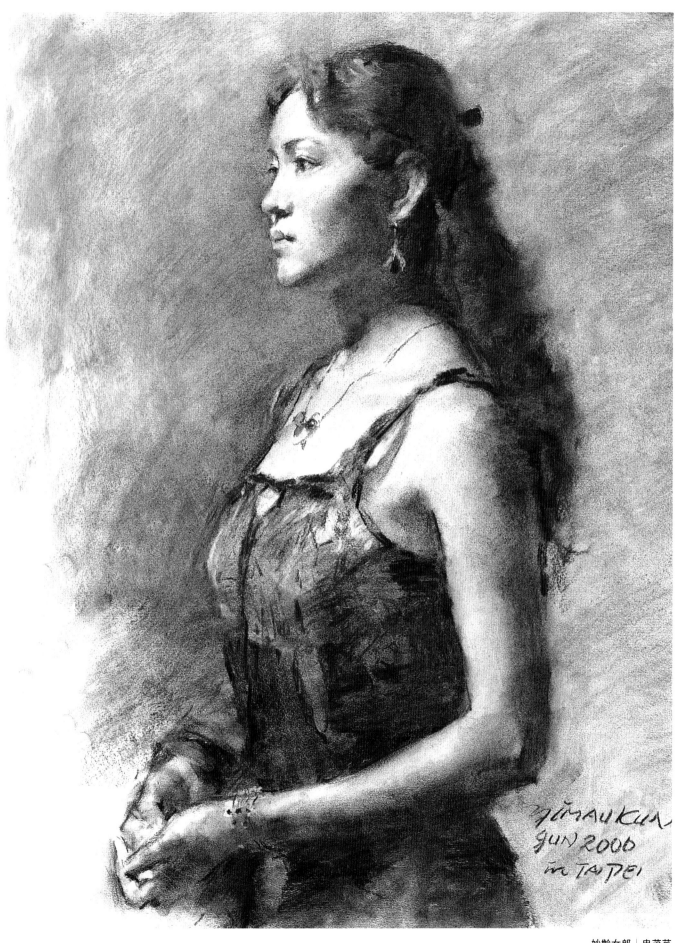

妙齡女郎｜冉茂芹

材料：炭筆

尺寸：80cm × 54cm

點亮黑暗

　　20 年前我開始從事洞穴探險運動，便立刻想到要描繪參與這項運動的人。人們在有失顏面的狀態下依然需要鼓足勇氣，這無疑是令人感到不舒服的，於是這就成了我創作的絕佳素材。在探險隊裡，我很樂於給隊員及其裝備作速寫，但發現很難完成。大部分的洞穴運動避免體溫過低，都被當作一樁必需趕緊完成的任務。我很崇拜"地下的同伴"，要在畫紙上描繪他們的身影好讓他人驚嘆。現在，我在地底時主要攝影，之後參考照片，在畫室裡用上數天乃至半月的時間來完成這種題材的畫作。洞穴裡的自然環境完全是漆黑一片的，為了捕捉那戲劇性的對比效果和天鵝絨般的黑，我在無光白板上用鉛筆作畫。我想畫板質地結實，幸好在加深背景色時無損於板材表面。

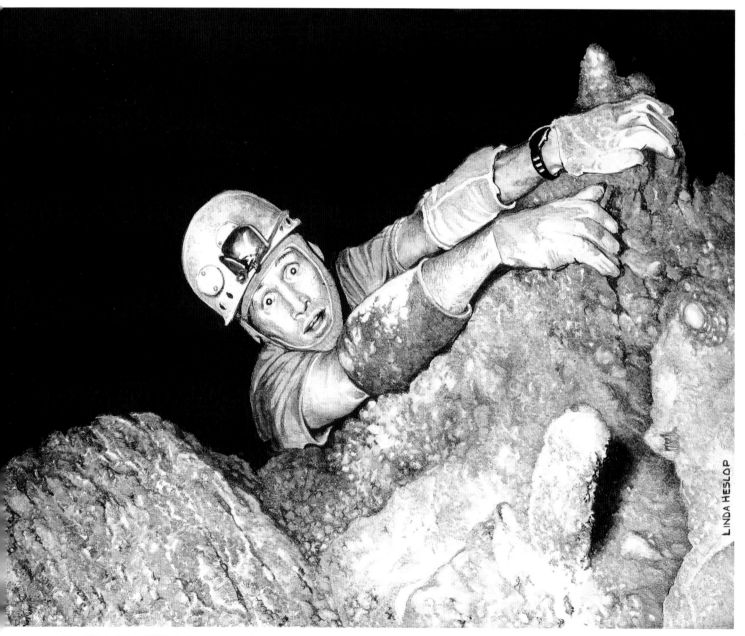

懸在那裡｜琳達‧赫斯洛普（Linda Heslop）
材料：水彩鉛筆

尺寸：20cm × 25cm

節奏和圖案

　　我在教授一堂室外繪畫課時注意觀察了這對雙胞胎。那種對比強烈的黑白重複圖案和圖形吸引了我的注意力，隨即用黑色氈尖筆作了一次即興的速寫示範。回到畫室後，我意猶未盡就索性來次長期創作。我直接在一大張白紙上用鋼筆沾墨水作畫，隨後用鉛筆尾端的橡皮擦劃出一絲絲邊緣線。再剪下些浸過墨水的白板和毛邊紙，舖好後用橡膠刷輕重不一地刷平。在孩童眼睛部位塗上一層輕淡的顏色，不但能夠顯得立體感更強，又不會轉移人們對平面圖案和視覺對比的關注力。

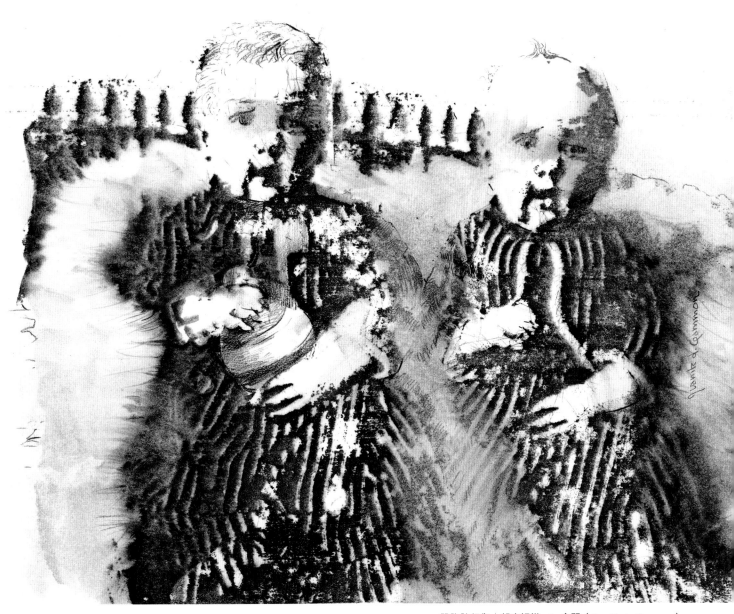

雙胞胎行為｜胡安妮塔・L. 金門（Juanita L. Gammon）

材料：鋼筆、墨水

尺寸：25cm × 33cm　31

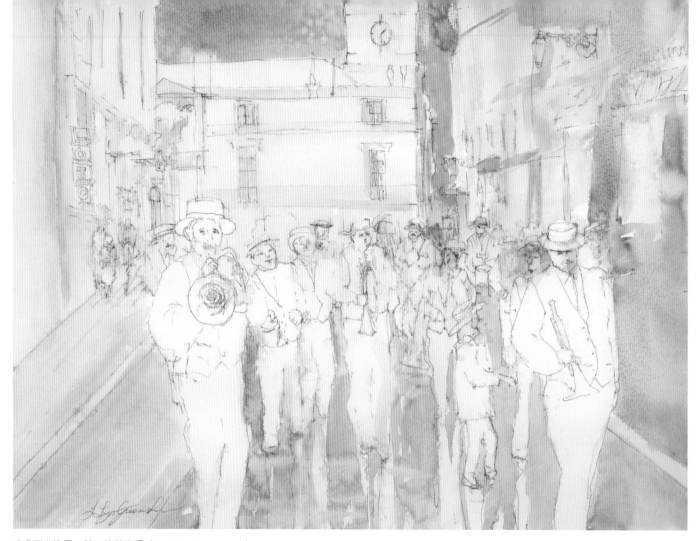

晴或雨｜洛里·林·格林斯通（Lori Lyn Greenstone）

材料：鋼筆、水墨

尺寸：48cm × 61cm

令我有創造力的繪畫工具

　　某個星期天，我在法國阿爾勒參觀梵谷畫展並臨摹了他的筆觸，之後深受啟發。走上地面潮濕的街頭，迎面有一支樂隊經過，我立即跑到隊伍前面快速地在紙上捕捉他們的動態。很多年後，我才有信心將這組人物入畫。轉折點即在於我找到了一款令我更具創造力的繪畫工具——百樂V7藍色墨水筆。我信手繪來那些富於表現力的線和形，用鉛筆就很難發揮。用水暈染開線條，令單色畫產生多層次豐富的視覺效果，人物形象更鮮活。

趣味姿勢

　　我用鋼筆沾墨水畫過一系列 2 分鐘快速動態寫生，然後用筆刷沾彩色墨水上色。 這便是其中的一幅，它看起來很有趣，於是我決定拿它來當標誌。如果朋友們認為它是一幅自畫像，我該如何應對呢？

以資參考的一幅作品｜珍妮・沃克・弗格森（Jane Walker Ferguson）

材料：鋼筆、墨水

尺寸：28cm × 22cm

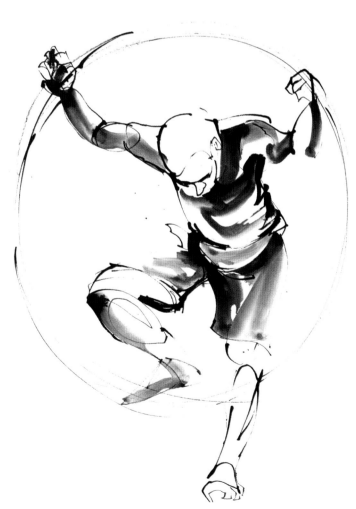

用手臂作畫

　　我對具象動態寫生懷有激情。立於矮桌前作畫，能讓我在整幅紙面上自由地揮舞手臂。我眯眼看模特兒，再看畫面，感受其動勢、色調 和比例。隨後沾墨水上色，讓《跳圈》在色調上有細微的差別，淡化部分邊緣線，加點偶然性的筆觸，體會禪意。

跳圈｜馬蒂・法斯特（Marti Fast）

材料：墨、水墨

尺寸：61cm × 46cm

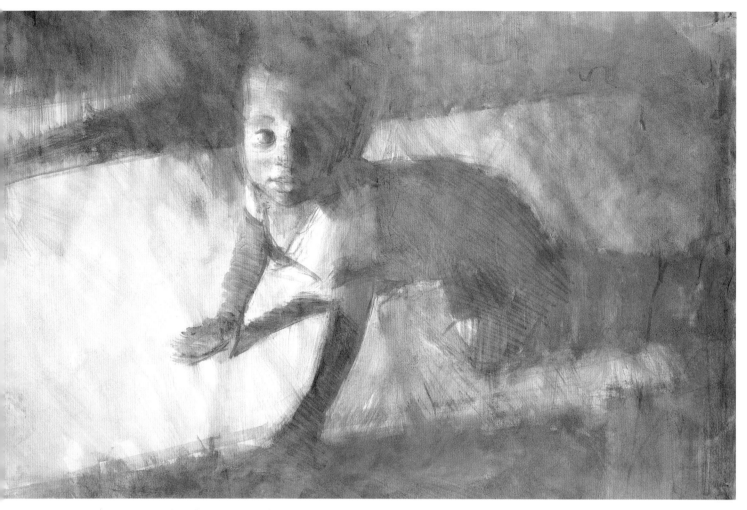

喬許 II │ 阿德班吉・阿拉德（Adebanji Alade）
材料：鉛筆
尺寸：51cm × 76cm

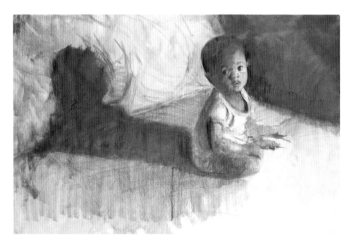

喬許 │ 阿德班吉・阿拉德
材料：鉛筆
尺寸：51cm × 76cm

充滿戲劇性的肖像畫（調子素描）

　　我兒子喬許剛開始會坐會爬時，我便用數位相機幫他拍照。這幅調子素描就是依據這些照片畫的。拍攝時燈光昏暗，是想賦予肖像畫戲劇性的神秘場面。為了讓畫面最終效果看上去是非刻意設計的，我把平整的貂皮浸透在水和鉛筆粉裡，之後用力地塗抹在畫紙上，由淺入深，就像畫水彩時做的那樣。隨後，再用 2B 至 6B 鉛筆刻畫出必要的細節。

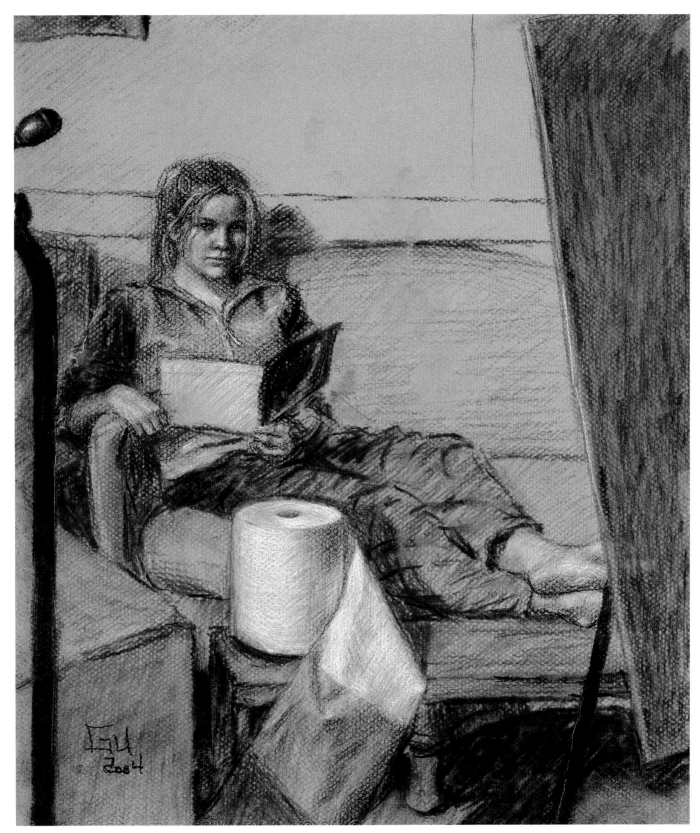

構圖是關鍵

　　畫中的模特兒要一直這樣坐著讓我寫生完這幅畫。為了看上去自然而框定的表現對象，另加幾樣特定的道具組合，所形成的畫面構圖是這次創作的關鍵點。讓人物與其身處的環境形成互動，尤其在人物處理上色調層次要豐富，形塑畫面的空間感，最終呈現寫實主義畫風。

黎明｜顧一奎（Yikui (Coy) Gu）

材料：炭筆

尺寸：41cm × 30cm

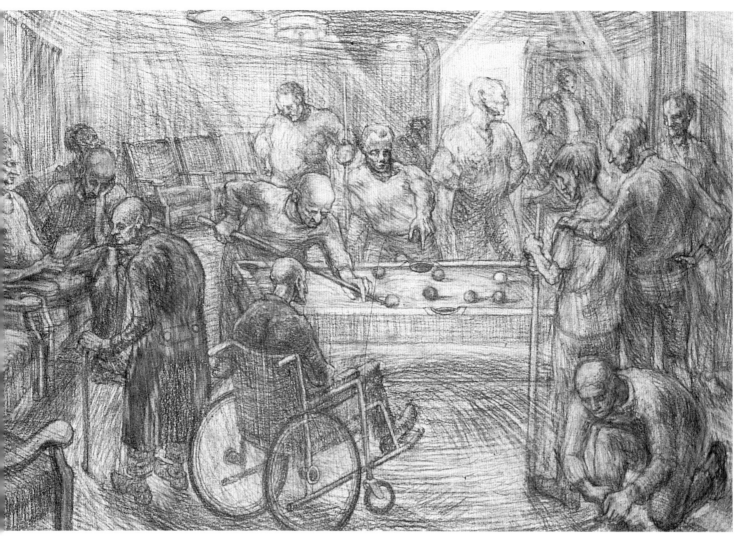

撞球檯遊戲｜威廉・W. 埃里克森（William W. Erickson）
材料：炭筆
尺寸：46cm × 61cm

難忘的一天

　　我在老兵醫院的活動室裡寫生。之後的六周時間裡，我每天花 15 鐘根據回憶完成創作。雖然是專注着在刻畫某一人，但心中謹記著自己對整組人群動態的觀察。憑借記憶作畫，我試圖讓畫面看上去像是根據某一場景而作的寫生。

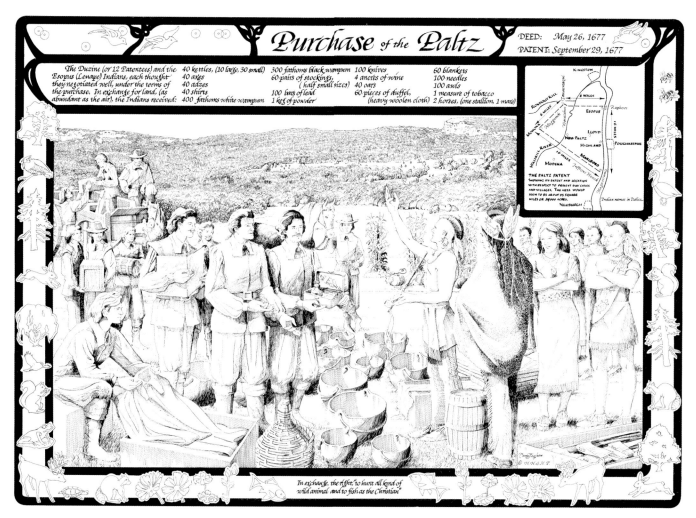

帕爾茨小鎮上的採購活動｜卡米爾・菲捨爾（Camille Fischer）

材料：鋼筆、墨水

尺寸：41cm × 56cm

歷史上的某一刻

　　勞倫斯・M・豪普特曼來自於我家鄉紐約新帕爾茨小鎮，著有一本小冊子《土生土長的美國人》。書中所述的事件經過我的想像被畫成了這幅插畫，描繪的是 12 名胡格諾所成交的一筆土地交易。1978 年，我們鎮上舉辦過 300 週年慶典，我為此也畫過好幾幅。多年後，當地的一位歷史學家肯・哈斯布魯克請求我允許將畫作刊登在帕爾茨小鎮的《胡格諾歷史群體》上。我對先前的畫並不滿意，同意重新創作。於是對真實性作進一步考據，例如當時人們普遍的個性和衣著，也確證了某一事實，即那三個特拉華州的印第安部落女人是決策者和專利簽署人。畫面中央所繪的植物用於說明印第安人在向移民傳授耕種方法，要在同一片土地上播撒三種長勢不同的種子，如向上的玉米、四散的馬鈴薯、向外的南瓜，背景中的莫霍克山從我窗口能望見。現在這幅畫收藏於新帕爾茨博物館，懸掛於大廳內，為胡格諾街所擁有。這條街上有著美國現存最為古樸的屋舍。

根據想象來作畫

微微抬起手，或輕或重地運用炭筆筆尖的各個角度來畫人物，再添畫細節。作畫目的是想以盡可能少的線條來描繪動作或者表達感覺的實質。我喜歡肖像畫創作和動畫製作，因而有了這種作畫技巧。

在大道上｜哈利姆・埃爾・哈洛斯（Halim El Haroussi）

材料：炭筆

尺寸：30cm × 46cm

大師｜哈利姆・埃爾・哈洛斯

材料：炭筆

　尺寸：51cm × 41cm

賣花生的小販│達納・弗萊瓦先生（Mr. Dana Fravel）
材料：鋼筆、墨水、電腦後期加工
尺寸：28cm × 22cm

音樂人│達納・弗萊瓦先生
材料：鋼筆、墨水、電腦後期加工
尺寸：28cm × 22cm

為創意而作的速寫

　　我從速寫本上找來最初的構思，而這些插畫式的人物形象也是從鉛筆速寫中得來。我先在精緻的設計用皮紙上用鉛筆構圖，再塗上墨水。隨後，將原稿掃描進電腦用 Adobe Photoshop 軟體進一步修飾。

完美主義者│達納・弗萊瓦先生
材料：鋼筆、墨水、電腦後期加工
尺寸：28cm × 22cm

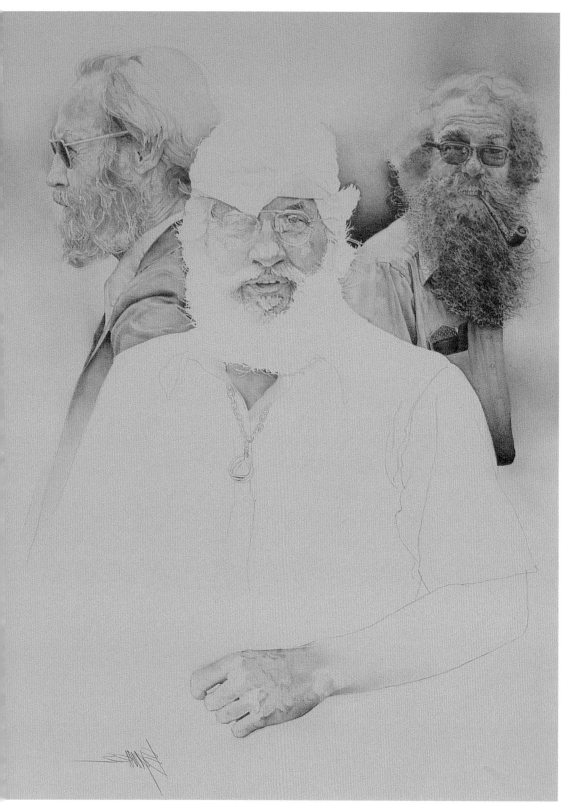

利用色調上的對比來作畫

　　無論走向哪裡，我隨身都帶著
一台照相機來捕抓自己所感興趣的
人物，回到工作室方便設計出有趣
的色彩布局。當我意識到已經替這
位有鬍子的先生拍過三張照後，就
決定做一項研究。這幅畫是要利用
左右兩個人物形象的對比來襯托位
於中間的先生。這種設計使得畫面
看起來更有趣味。我也只畫了他的
臉部和手部，其餘留白待觀眾發揮
想像力。這位先生四周的背景色與
人物形象融為一體，以免其看上去
是浮在畫面上的。

有鬍子的先生｜比爾・詹姆斯（Bill James）
材料：鉛筆
尺寸：61cm × 46cm

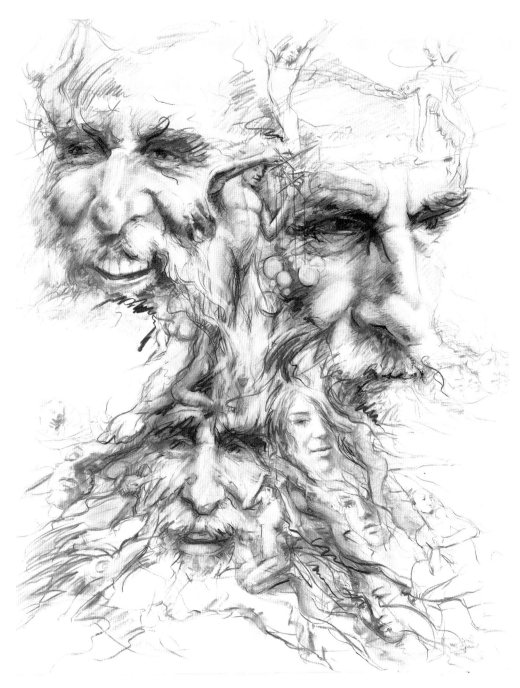

我們融為一體 | 格里・高福特（Gerrie Govert）

材料：炭鉛筆、炭筆

尺寸：122cm × 92cm

複雜的個性

　　這幅概念性的肖像畫是根據回憶創作而成，也借用了一些照片和參考資料上的形象。某次畫廊開幕式上來了
些畫家、模特兒和藝術家，我在那兒結識了這位紳士。與他交流觀點、碰撞思維更是幫助我完善了創作。先用炭
筆自由地畫，試圖訴說那種不經意間的相識之感。草圖畫到位後，就想著如何添加細節來突出他複雜的個性特徵
我感覺最好是幾幅畫中的形象重疊在一起而非是對單一人物形象的刻畫。

靜物畫及其他

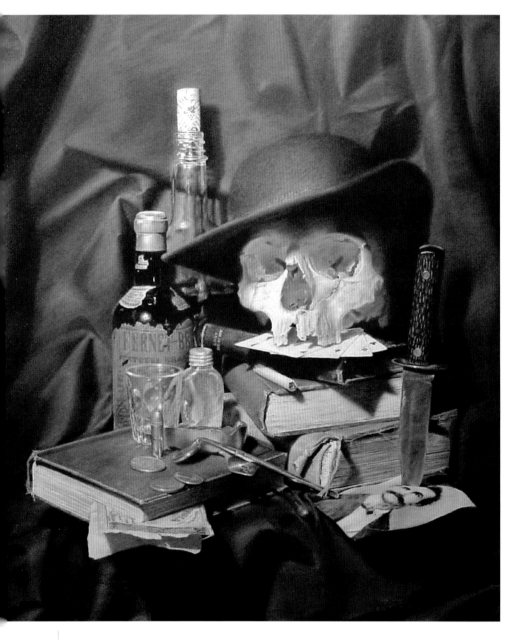

博士的滅亡｜杰伊・達文波特（Jay Davenport）
材料：炭筆
尺寸：43cm × 39cm

強烈的視覺敘事

　　這些作品是在畫室裡寫生完成的。在這些錯視畫和靜物畫中，我所表現的對象具有情緒化的特質並能引發人的興趣。我家鄉在賓夕法尼亞州，我將那裡的古董入畫以激發人們強烈的情感，並試圖形成一種視覺敘事。首先，構圖以有稜角的外輪廓線來勾勒出有待進一步刻畫的造型和式樣，之後就添畫些小部件。比起其他作畫環節，精練或者"簡化"的步驟更需要花時間。很難說清楚這幅作品何時才算最終完成，我覺得始終有改進的空間。

牛眼｜杰伊・達文波特

材料：炭筆、粉彩筆

尺寸：46cm × 38cm

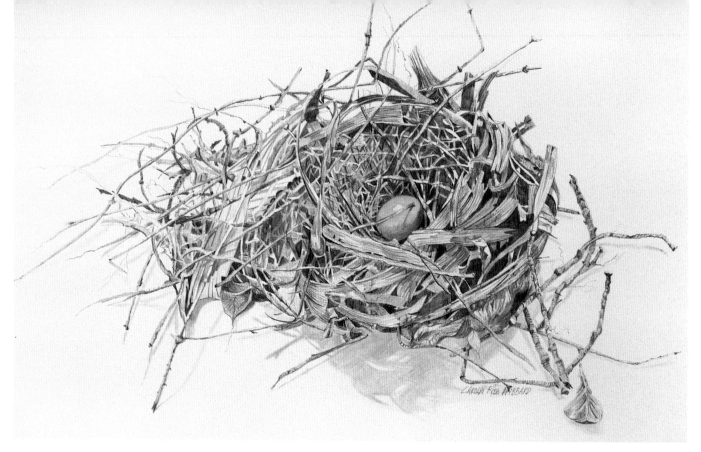

春天的訊息｜卡洛琳‧羅斯‧希伯德（Carolyn Ross Hibbard）

材料：鉛筆、水彩

尺寸：51cm × 76cm

鳥巢的設計

　　這個小鳥巢的結構令我對它的主人心生敬意。這幅草圖是在畫室裡對照著鳥巢和照片完成的。為了明晰鳥巢的內部細節並對畫到哪一根了然於心，我歸納了它的造型。在一張平整的無酸繪圖用紙板上，我用 2B 和 4B 鉛筆描繪出它堅實的外在和柔軟的內裡。這種紙張能夠繪出細膩的畫面效果，也能夠很好地吸收我在鳥蛋上塗抹的水彩。

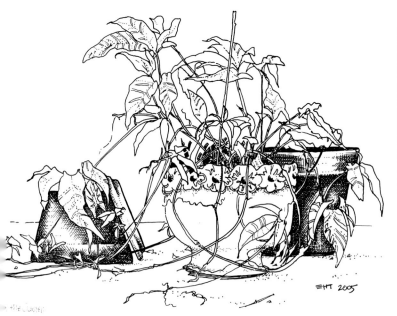

理順 “混亂”

　　我用一支黑色畫筆（Faber Castell PITT artist pen）來畫這幅靜物作品。坐在庭院裡，使用螺旋裝訂的精裝本速寫簿容易攤平作畫。處理這樣複雜的繪畫題材，要用簡明易識的構圖來分類組合。這些植物有數不清的觸角，分別生長在那些殘垣斷片上。我沒有重組過任何描繪對象，只是移動座椅方便尋找最佳視角。我喜歡以如何理順 “混亂” 來思考這一繪畫題材。

花園裡｜伊麗莎白‧哈金斯‧湯普森（Elizabeth Huggins-Thompson）

材料：墨水

尺寸：22cm × 27cm

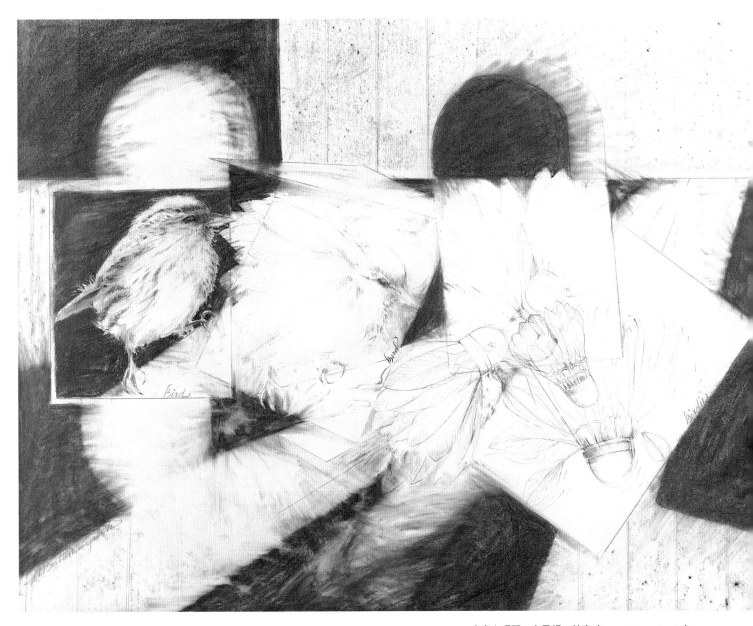

小鳥｜瑪麗・布里頓・林奇（Mary Britten Lynch）

材料：鉛筆

尺寸：46cm × 57cm

紀念家庭時光

　　這幅畫是紀念家庭羽毛球日。在羽毛球運動中，過網的羽毛球被稱為"小鳥"，多年前還是用羽毛做的現已改為塑料材質。我 10 歲時在旁觀看了四位姐姐之間的激烈比賽並最終加入她們的隊伍。我爸爸喜歡打羽毛球和門球，是我們的裁判。我媽媽準備蛋糕和檸檬汽水，她和鄰居們坐在草坪上看得津津有味。多年後已經成為一名專職藝術家的我很想念與家人共度的週末，能夠重溫這一時刻就要在真實的鳥兒與"小鳥"之間形成關聯並注入活力。正如托馬斯・沃爾夫（Thomas Wolfe）所言"你無法重返家庭"，而一個畫家卻能從畫中尋找慰藉。

両個光源

我用兩處不同的光源照射這組靜物並在畫室裡完成了繪製。我發現照片傾向於平面化並扭曲了形象，無法為我偏好的細節提供更多的視覺信息，所以我要對實物寫生。我利用色調層次來表現其基本形體，避免單純用輪廓線來勾勒外形。完成最初的草圖後，我用炭筆和粉筆塗抹出最深和最淺的區域，令明暗有個變化的範圍再慢慢加深，使其具有強烈的對比效果和細節刻畫，一起來聚焦人們的視線。對整幅作品的流暢度、視覺深度、色調層次和畫面細節感到滿意後，我簽上了大名。

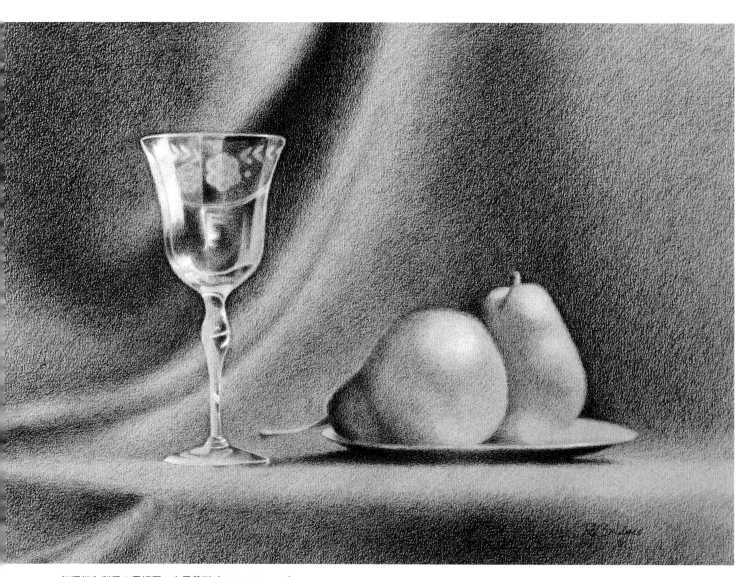

紅酒杯和梨子｜雷切爾‧布里基斯（Rachel Bridges）

材料：炭筆、粉筆

尺寸：30cm × 43cm

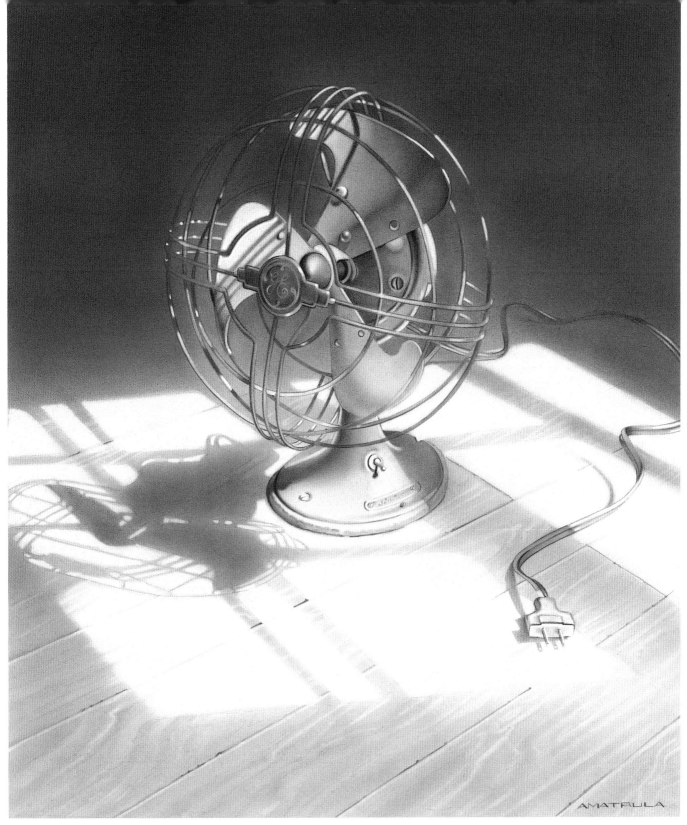

不插電 | 米歇爾・阿瑪圖拉（Michele Amatrula）

材料：鉛筆

尺寸：30cm × 23cm

流動的陽光

　　傍晚的陽光透過我鄉間小屋的臥室窗戶照入室內，古董風扇的結構投影在地面上，我的目光隨即為這些光影所吸引。古董金屬的銅鏽、扇片的陰影、木地板上的強烈光線使得我有了創作的衝動。《不插電》是我為探索自然光線所作的一系列研究的成果。

少男殺手｜馬克・亨茨曼（Mark Heitzman）
材料：鉛筆
尺寸：61cm × 51cm

個性化的形式元素

　　我在車棚、工業場地和垃圾場裡到處尋找能帶回家作畫的物件。那些原有功能已經喪失或模糊的物件尤其能吸引我的注意力。我的畫風被定義為 "超現實主義"，我自己也知道創作這樣一幅作品得用去數月時間。這兩幅創作對我的繪畫之路而言又是一次新的啟程。我第一次運用了並非真實存在的畫面元素。

點火｜馬克・亨茨曼
材料：鉛筆
尺寸：71cm × 59cm

複雜的盔甲

　　這件盔甲細節上的複雜工法吸引了我的目光，從而有了這幅作品。我常常刻畫細節，但這幅作品無疑是對我最大的一次挑戰。對著照片作畫，將原有的那些零件簡化成鬆散、簡易的形狀，接著從深到淺地鋪上色調。繼續調整明暗層次並局部深入刻畫，尤其表明質地的細節部分。最後，消除鉛筆線條，柔化邊緣肌理和增強高光。

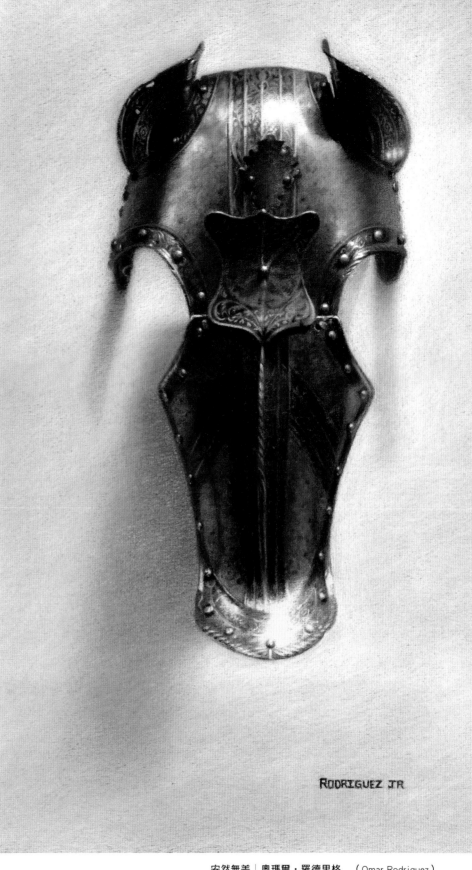

安然無恙｜奧瑪爾・羅德里格　（Omar Rodriguez）

材料：炭筆

尺寸：30cm × 23cm

女士｜萬達・格林惠斯・安德森（Wanda Gringhuis Anderson）

材料：炭筆、墨水

尺寸：53cm × 71cm

不要在室內嘗試這樣作畫

　　我在開始創作《女士》這幅畫 時快速地用上幾筆代表動勢的寬邊筆觸。那些濕潤的畫面局部仍舊留白。隨後在紙面上用純炭粉厚厚地覆蓋上一層，再用力澆上一盆水。隨即混合了炭粉的紙面生成了一些有視覺衝擊力的天然痕跡。待表面乾燥後噴上固定劑。此時，再用各種黑色鉛筆和削尖了的橡皮來繪出形狀。一位朋友看過這幅畫後說白色記號在日語中意味"女性"的意思，而紅色印章是我的名字，這枚印章是在我去中國旅行途中刻的。

　　《冬天的池塘》也是在室外用這種潑灑的方式創作的。趁它未乾時，我灑上馬丁博士的彩虹橘黃色墨水（Dr. Ph. Martin's Iridescent Saffron Yellow ink）並任其自然流淌。轉移至室內後，我開始畫岩石和浮木，將這幅作品表現為密歇根冬季池塘。

冬天的池塘｜萬達・格林惠斯・安德森

材料：炭筆、墨水

尺寸：53cm × 71cm

簡單直接

　　畫中的三顆梨子本來要在一張大尺幅的靜物畫中充當配角。可是當我增減形式元素，重新組織畫面後，卻發現這些梨子適合單獨呈現。於是，我用炭筆在冷灰色 Canson 紙上勾畫，那些筆觸要鬆散而有韻律，讓每個形體的色彩都略有差異並獨具特點。畫背景用線富有節奏，令畫面看起來生機勃勃，並與梨子整體造型協調。作品完成後，我意識到不要忽略運用簡單而直接的表現手法。

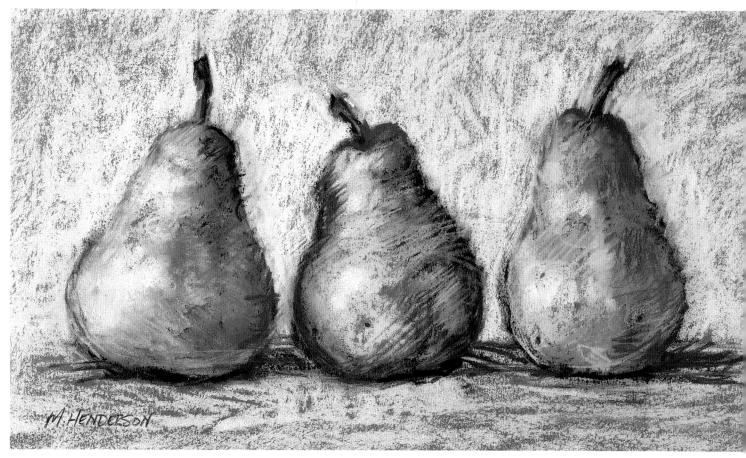

三顆梨｜瑪麗・安・亨德森（Mary Ann Henderson）

材料：粉彩筆、炭筆

尺寸：20cm×36cm

心靈之窗 ｜ 海倫·克里斯皮諾（Helen Crispino）
材料：炭筆

繪畫素材由兩部分組成

　　我是一個有企圖心的畫家，在創作時會參考很多照片並對著實物進行寫生。我會用炭筆輕輕地勾勒輪廓線並塗抹上陰影。從大畫到小，從暗部畫到亮部，再逐漸鋪明暗調子。

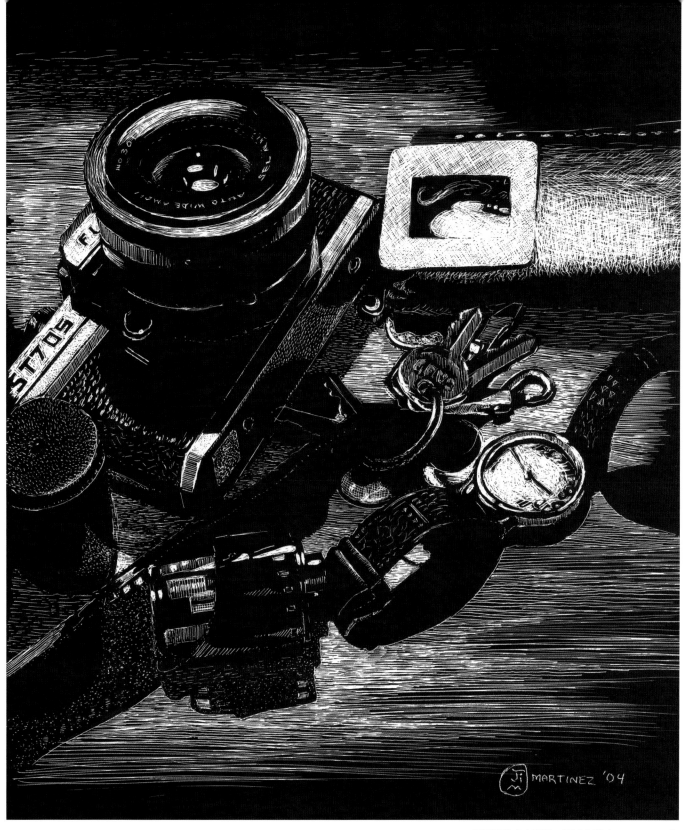

吉姆的書桌│吉姆‧馬丁內茲（Jim Martinez）

材料：版畫

尺寸：30cm × 23cm

豐富的黑灰白層次

　　這組靜物最適合以版畫的形式來表現，因為明暗調子中的黑灰白色階都有。光線折射在金屬、玻璃面上產生強烈的反差。在漆黑的背景反襯下，我喜歡表現出每個物體的肌理來豐富中間層次。我通常會將靜物組合擺放得雜亂無章，隨後用數位相機拍下這幅場景，上傳至電腦，用專業版繪圖軟體 Corel Paint Shop 增加圖片對比度，列印出來用作繪畫素材。我利用美工刀和版畫製作工具以"明暗法"從暗部到亮部重新塑造物體的光感和材質。

不用橡皮擦

　　作畫時我參考了一張照片並使用網格來輔助繪畫，確保畫面中的每個物體位置都得當。再用 5H 到 9B 各個型號的鉛筆來一層層地上色，不需要用手指、紙筆或其他工具來塗抹開色塊。隨後換用平頭的水彩畫筆來塗繪車篷上的陰影部分。因時間有限，我大部分的創作都參考照片完成。我這幅畫大約畫了 70 個小時。照片上的陰影顏色比實際的看起來更深。考慮到這一點，我再次提亮這一局部並使畫面看起來更有深度。

31 上的 51 ｜ 史蒂夫・克雷（Steve Clay）

材料：鉛筆

尺寸：61cm × 41cm

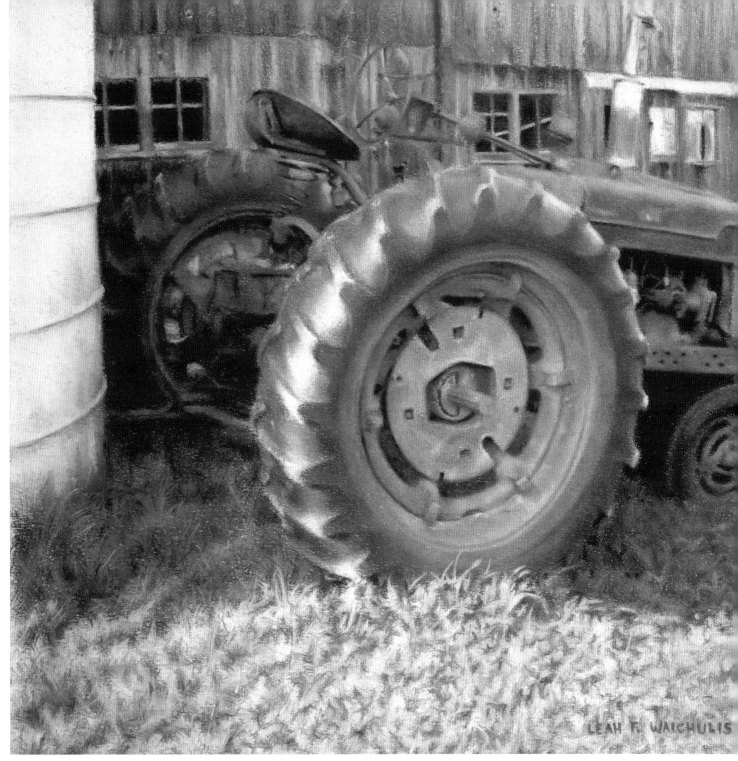

機械 I｜利亞・F. 瓦切里斯（Leah F. Waichulis）

材料：炭筆、粉彩筆

尺寸：23cm × 20cm

受到風雨侵蝕

　　我喜歡觀賞有故事性的場景，會從家鄉附近的那些廢棄建築物或人造景物中尋找作畫靈感。將人們日常生活留下的痕跡通過這些景物表現出來，從而使畫面顯得別具一格，獨樹一幟。先在一張有色紙上畫出簡單的構圖線描稿，隨後用炭筆一層層地上色，表現出最基本的明暗對比關係。當畫面的每一個局部都達到我所要的視覺效果後，我會再次觀察整體、調整畫面，或提亮或加深局部。

人體畫
第四章

活力爆發

我會一時興起作人體畫，而且完成速度很快。合作愉快的模特兒在擺姿勢時充滿著活力且頗具創意，於是我將觀察到的一切搬上畫面。媒材是炭精筆和粉彩筆。一開始我精力充沛，在紙上來來回回地快速塗抹。那些筆跡會令我產生作畫靈感，構思如何用形象布滿整張畫面。構圖之後就用白色的粉彩筆塗抹亮部，再逐步用康特筆圍繞頭部、手部作細節刻畫。這位模特兒可以保持長達20分鐘的姿勢，所以紙面上的形象也越來越生動。

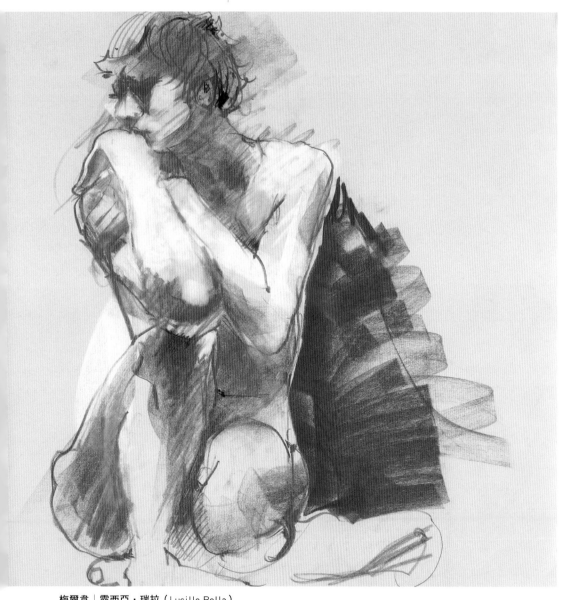

梅爾韋｜露西亞・瑞拉（Lucille Rella）

材料：炭精筆、粉彩筆

尺寸：46cm×61cm

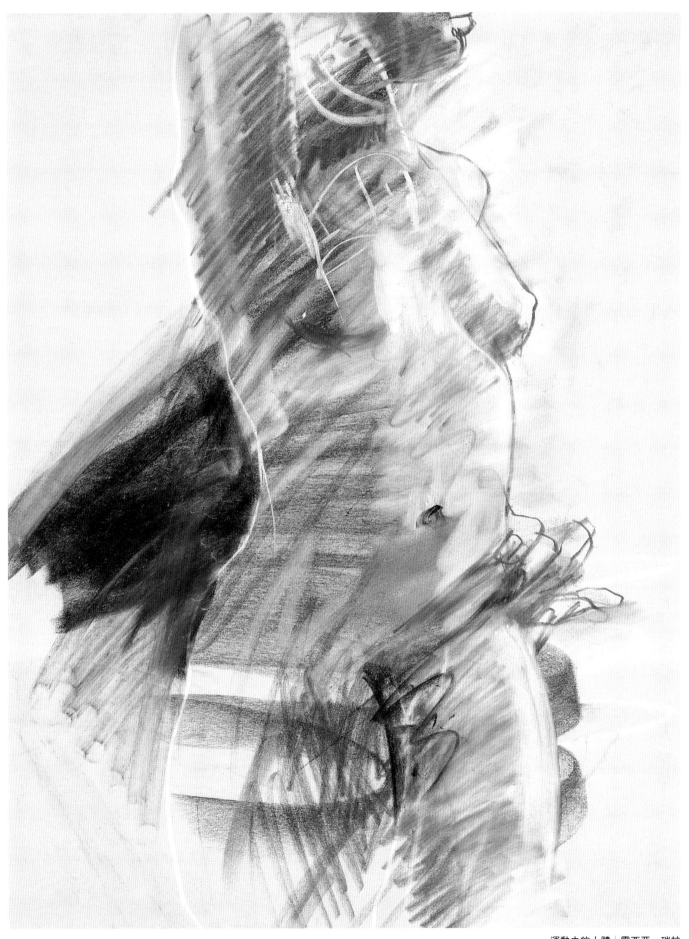

運動中的人體｜露西亞・瑞拉

材料：炭筆、炭精筆、白色粉彩筆

尺寸：61cm×46cm

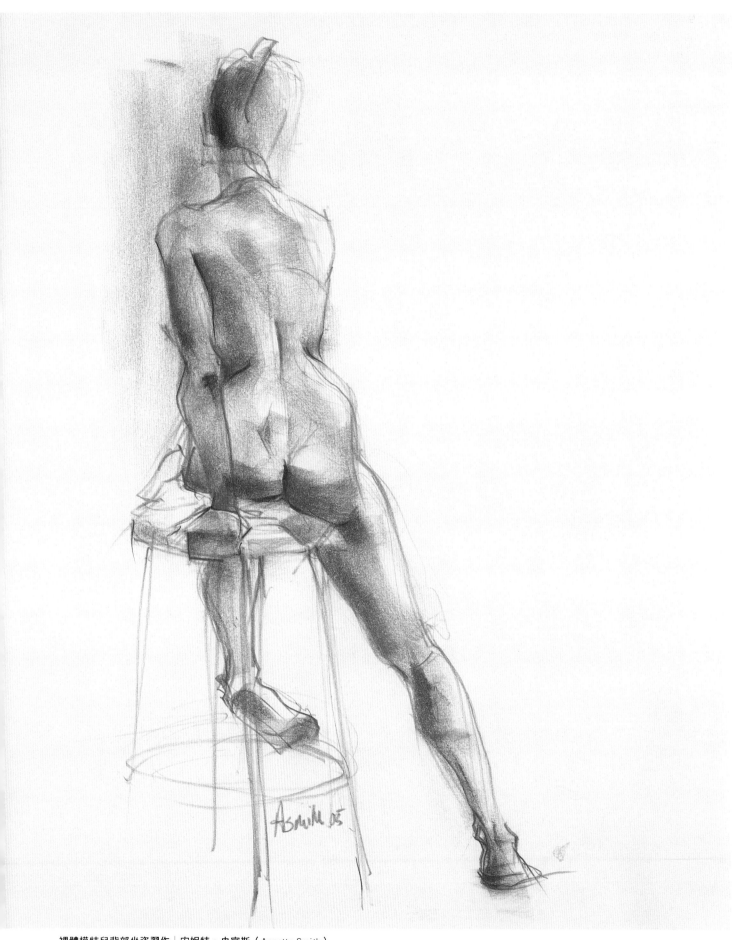

裸體模特兒背部坐姿習作｜安妮特・史密斯（Annette Smith）

材料：炭筆、炭精筆　尺寸：61cm×46cm

動態寫生

《向後傾斜的裸體模特兒》、《裸體模特兒背部坐姿習作》兩幅動態寫生費時20分鐘。用炭筆畫出疏鬆的線條來定位脊椎、肩膀、臀部、動態所在的位置。隨後快速比較其造型與大小之間的關係。之後就要加強骨骼部分尤其是骨關節以及身體承重部位的細節刻畫。我用康特筆的一側塗畫表現出對象的體塊、體積、光感。最後，用No.6炭筆再次刻畫以強調模特兒的體量感及其他靠近我的部分之身體局部。人體寫生過程中不得有片刻猶疑，要迅速勾勒出對方的動態。

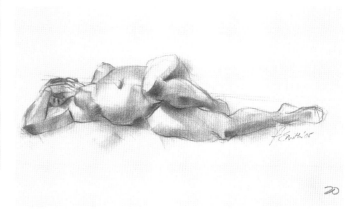

向後傾斜的裸體模特兒｜安妮特·史密斯
材料：炭筆、炭精筆
尺寸：46cm×61cm

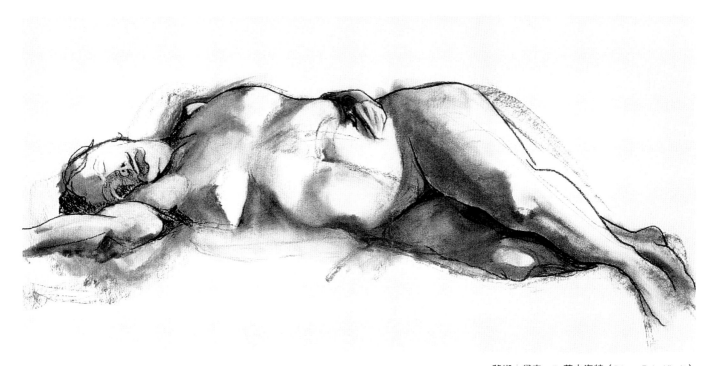

夢鄉｜黛安·E.萊夫海特（Diane E. Leifheit）
材料：炭筆、炭精筆
尺寸：36cm×61cm

最後一個姿勢

十多年來我在社區這個小環境裡舉辦過多次團體寫生活動，吸引了各種繪畫能力、各個年齡段的藝術愛好者前來參與。每次聚會，先來十組像是熱身活動的1分鐘姿勢寫生，隨後再畫半小時的人體。像《夢鄉》這樣一幅寫生作品，我會先找出亮面、暗面的造形、體積，再用炭精條粗略地勾勒出它們的形狀。一部分邊緣線要處理柔和些，另一部分則要加強。可以先用可塑性橡皮來來回回地提亮，再用炭鉛重新勾勒邊緣線確定外形。這位模特兒期盼在完成最後一個姿勢之後打盹，我們在知道這點後就起了這個畫名。

超凡縹緲

　　《激情》是某幅水彩畫的草稿。在多數情況下，這些單線稿被印畫在水彩紙上後就束之高閣了。因為《激情》並未畫完整，所以我決定拿出原作繼續畫。先用不同型號的水彩筆沾取製成粉狀的石墨畫出明暗調子，要調入工業酒精。再用水彩顏料中的生褐色給畫紙染色，讓畫面效果看上去超凡縹緲。最後，用4H至4B的鉛筆刻畫人體。用一支No.1 Nero鉛筆畫最深的暗部，用白色炭精筆畫亮部。

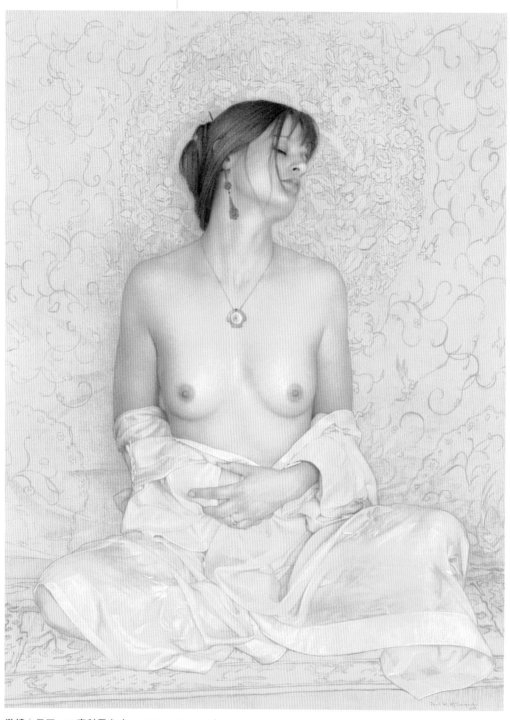

激情｜保羅・W.麥科馬克（Paul W. McCormack）

材料：水彩、鉛筆、白色炭精筆

尺寸：91cm×66cm

與模特兒合作

我對人體 寫生充滿著興趣 。與模特合作愉快對創作出能引發人們共鳴的作品十分必要。我畫了好幾幅素描,最終確定這幅構圖與我所想要訴說的悵然若失之感最貼切。我在有色紙上交叉畫線慢慢地上明暗調子,一共畫了40小時。作品對於模特兒蘭迪來說這是一件紀念品, 為此我們還成為了朋友,合作了一 年半載。

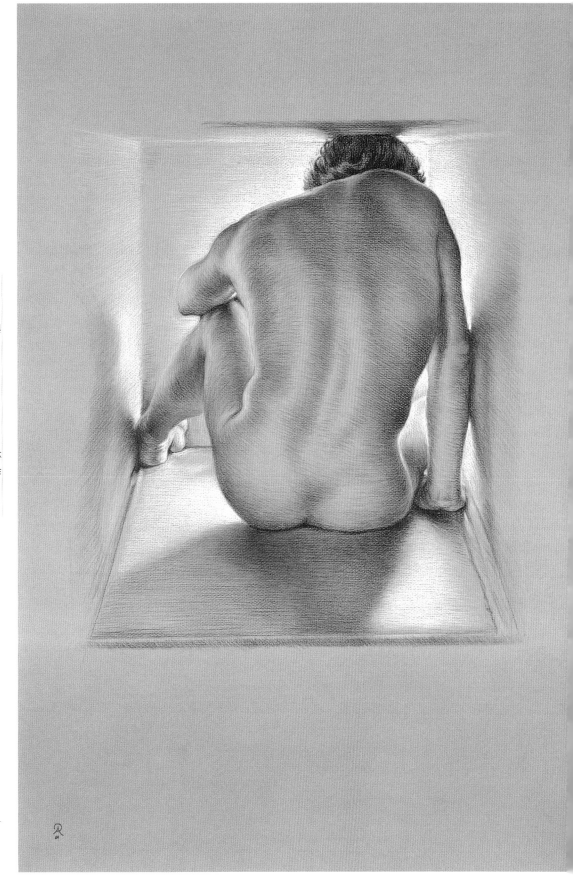

我們共同的回憶|羅布·安德森(Rob Anderson)
材料:黑色炭精筆、白色炭精筆
尺寸: 81cm×56cm

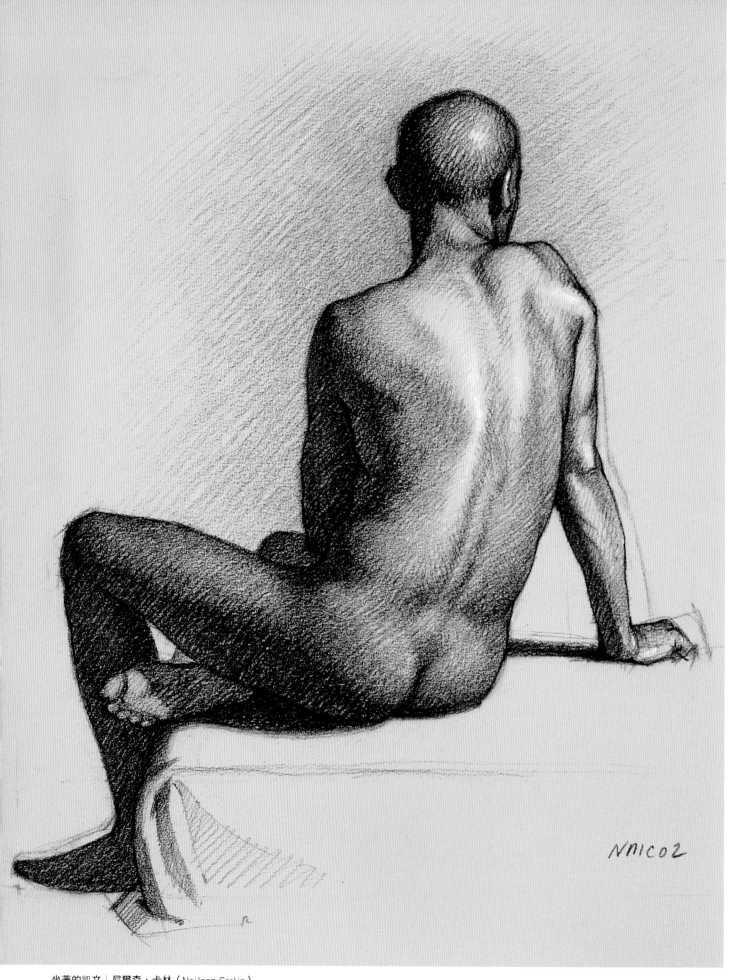

坐著的凱文 ｜ 尼爾森・卡林（Neilson Carlin）
材料：炭筆
尺寸：33cm×25cm

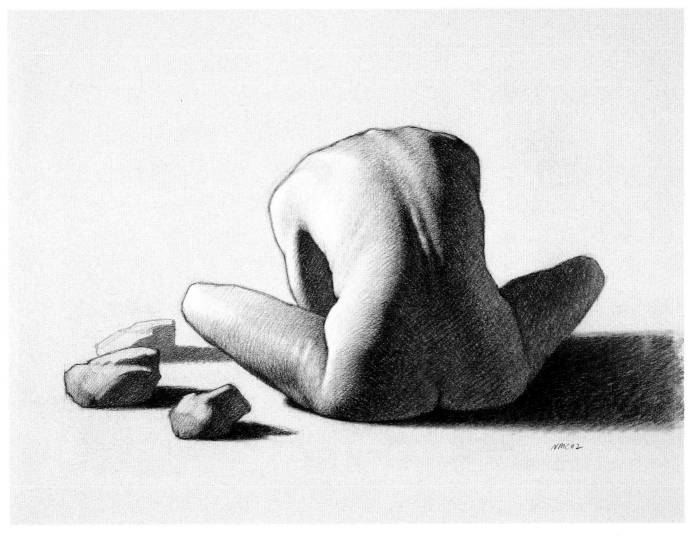

放逐｜尼爾森‧卡林

材料：炭筆

尺寸：36cm✕51cm

畫出動態與形體

　　以上每幅寫生或根據記憶繪製的習作都是為創作而準備的，一幅完整的人體畫應當具有動態和形體這兩大元素。畫模特兒的動作是要表明其與整個身體體量之間的關係，畫形體則要結合體量關係繪出附著其上的肌肉。觀察人體模特兒，首先要確定其身長比例、軀體動勢和骨骼結構，就像只有札實房屋的地基，才能往上加蓋。畫完主要的人體骨骼結構，再畫它表面的形狀、表層皮膚和內裡骨架相連的邊線。隨後大面積地舖明暗調子，完整地畫出整個造型。

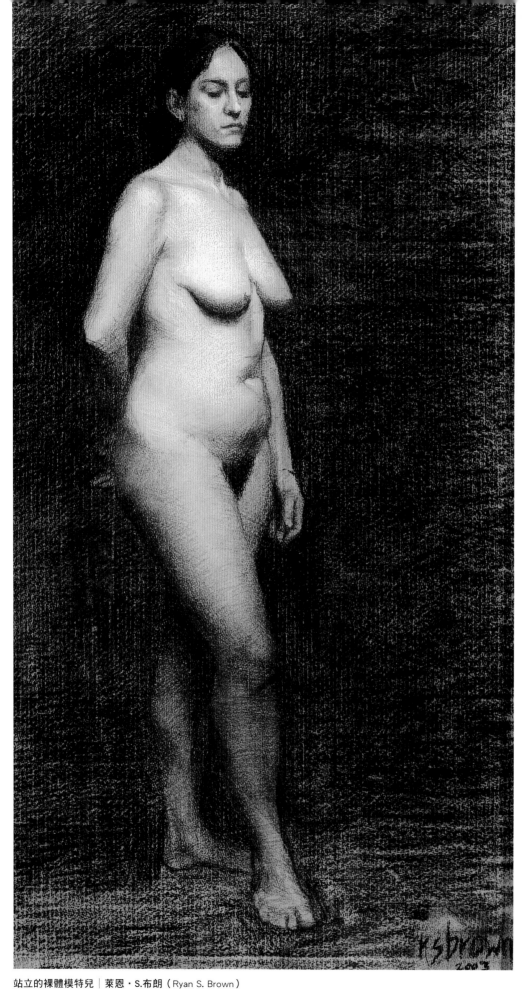

光線與準確度

　　創作的方法是用幾根線條將圍繞模特兒整個身形的外圈畫出來，並在不斷重複上色與勾勒外輪廓線後，我開始雕琢人體。一開始不斷深入直到她的外圍形體特徵非常確切，隨後，區分人體表面的光與影，來來回回地反覆上色，塑造人體的暗部和背景色，而背景色調要略微深一些。整幅作品一氣呵成，完成時間為四次三個小時的堂數。這幅作品描繪直立人體，將模特兒的每一個局部都畫得很具體，並且首要表現出光影效果。

站立的裸體模特兒｜萊恩‧S.布朗（Ryan S. Brown）

材料：炭筆、白色粉彩筆

尺寸：71cm×41cm

有用的解剖知識

　　完成這幅作品借鑑了很多其他素材。起先我是寫生，之後在重畫時添繪了有褶皺的布飾。一開始用直線根據人體凹凸起伏的結構來塑造其外輪廓線和人體主要的姿勢，例如傾斜脊椎、微微抬起的肩膀以及重心微移的骨盆。隨後在主要骨骼結構和肌肉塊面上舖黑白調子，畫出灰色這個中間調子。光影的交界線要處理得當。我在舊金山藝術大學教授解剖學，並時常在那兒對著模特兒寫生。我發現掌握藝用人體解剖知識對人體畫創作很有幫助。

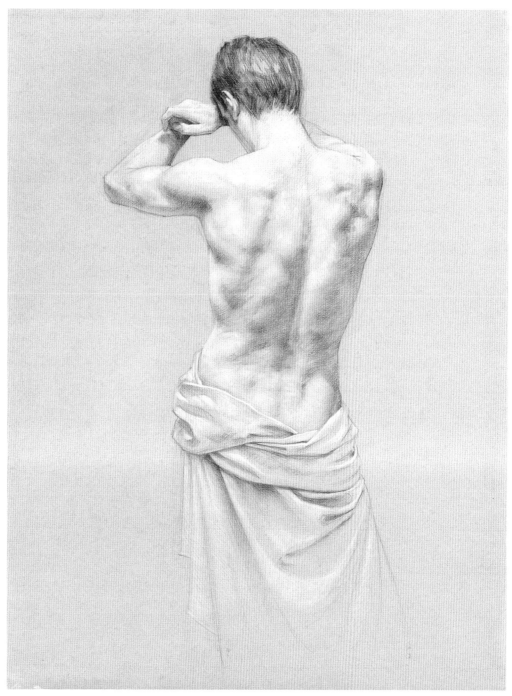

人物背面習作｜道格拉斯・馬龍（Douglas Malone）

材料：彩色鉛筆

尺寸：64cm×48cm

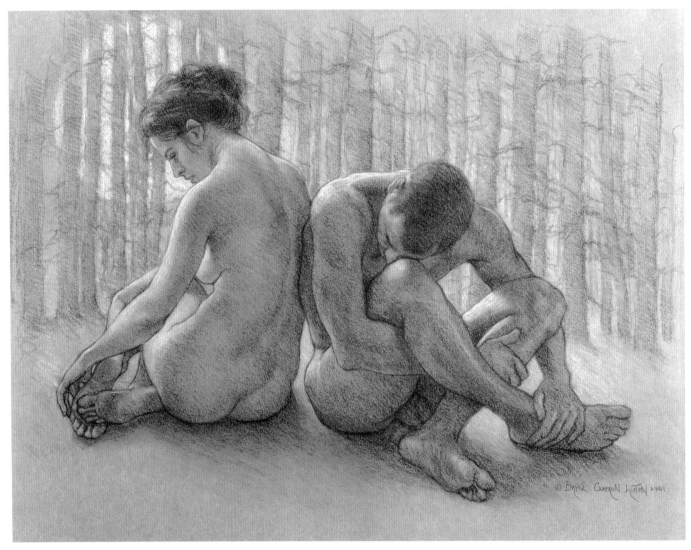

月光下的姐姐｜布萊斯·卡梅倫·里斯頓（Bryce Cameron Liston）

材料：炭筆、白色炭精筆

尺寸：48cm×64cm

雙人組合

　　《初醒的繆斯》是寫生作品，由一個模特兒分飾兩人。創作觀念往往先行於作品。明確這一點後，我將一些小幅的獨立人物寫生作為練習。由於只請一位模特兒的緣故，這幅作品面臨的現實困難在於何處安放畫面中處於較低位置的模特兒放鬆的那只手臂，同時她還將自己的頭枕在另一隻手臂之上。當最終在灰綠色的紙上開始創作時，我參考了之前的作品構圖。真人寫生時，我利用人體模型代替另一個模特兒，像是要支撐這個處於位置偏下的人物。

　　《月光下的姐姐》也利用了同樣的繪畫方法。在畫室創作該幅作品時，我邀請了兩位模特兒來現場寫生，讓其擺出能夠保持較長時間的姿勢。這幅作品的創作靈感來源於"月食"。女性的軀體逐漸將男人的身形掩蓋，使之如月食一般黯然失色。整個繪畫過程中，我更著重於表現背景中那不斷升起的滿月，因為它是畫面中的光源。這兩位擁有極美體型的模特兒會帶給觀眾一種神秘的遐想。

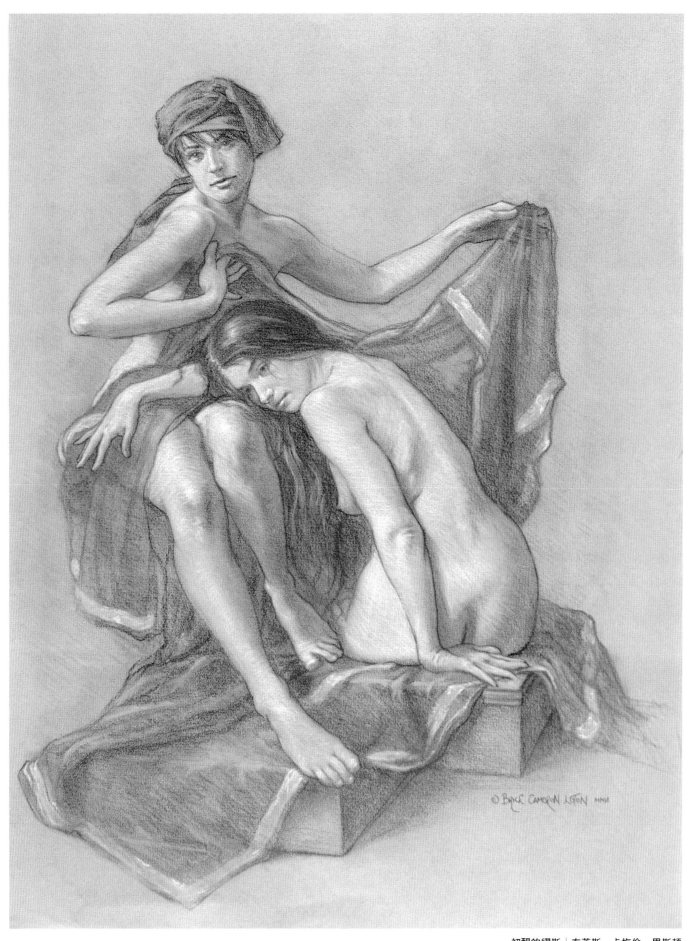

初醒的繆斯│布萊斯・卡梅倫・里斯頓
材料：炭筆、白色炭精筆
尺寸：56cm×41cm

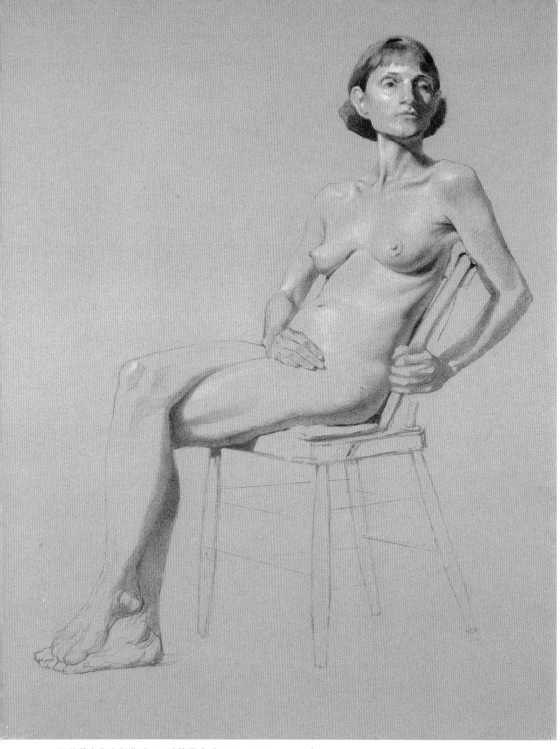

凱芙蘭之像｜傑弗瑞・D.哈格里夫（Jeffrey D. Hargreaves）

材料：黑色炭筆、白色炭精筆

尺寸：65cm×50cm

通過人物寫生來提升自己的繪畫能力

　　我嘗試利用在基沃尼藝術學院學到的技法，畫出至大又極簡的人體造型，並確保其形體準確。從大畫到小，我不斷修正、明確畫面關係，最後才添畫細節。對著人體寫生能夠有效地鍛鍊我們的繪畫技能，而所需僅僅是一張白紙、一支炭筆。

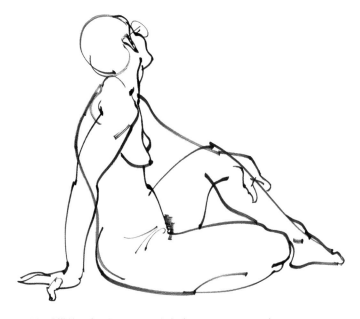

坐姿裸體模特兒 | 保羅・R.亞歷山大（Paul R. Alexander）
材料：簽字鋼筆
尺寸：38cm×43cm

首先學會畫得準確

在使用電腦尚未全民普及的黃金時代，我還是位手繪插畫師，住在大城市周邊地區，那裡有頻繁組織人體寫生的畫家團體。以下人體速寫中的模特兒要保持某一姿勢15至20分鐘不動以便我們寫生。我使用黑色簽字鋼筆在銅版紙上畫。由於這種習作不允許事先打草稿並後期修改，因此大家創作完畢後就不會對每一幅都感到滿意，因此創作出一幅優秀作品能給我們帶來極大的滿足感。

應對動態寫生所帶來的挑戰

在動態寫生過程中會遇到各種困難，但往往會激發出我更多的創作激情。我尤其喜歡畫模特兒擺出的高難度動作。例如，模特兒的某一芭蕾舞準備姿勢，需要她將一隻腳緊挨著另一隻腳的後側。這個動作對模特兒來說難以長久地保持不動。

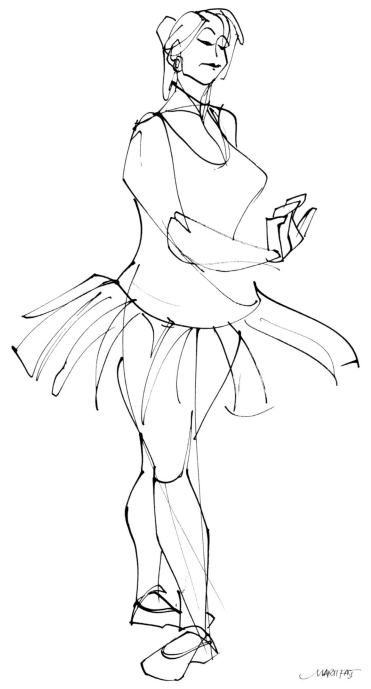

芭蕾舞姿勢 | 馬蒂・法斯特（Marti Fast）
（材料：墨水）
尺寸：61cm×46cm

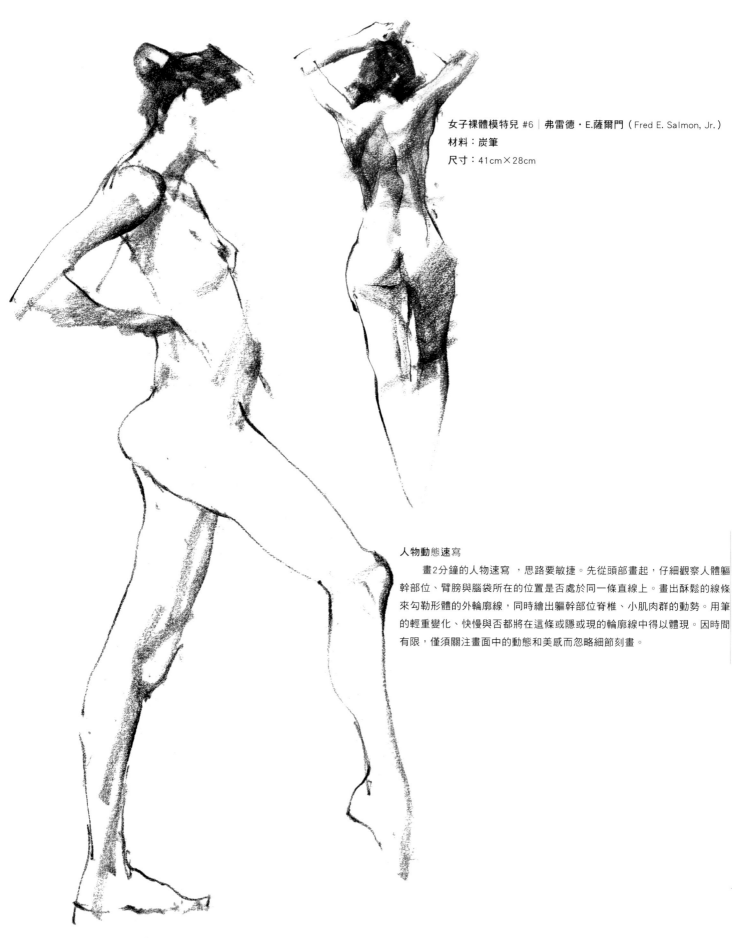

女子裸體模特兒 #6 ｜弗雷德‧E.薩爾門（Fred E. Salmon, Jr.）
材料：炭筆
尺寸：41cm×28cm

人物動態速寫

　　畫2分鐘的人物速寫，思路要敏捷。先從頭部畫起，仔細觀察人體軀幹部位、臂膀與腦袋所在的位置是否處於同一條直線上。畫出酥鬆的線條來勾勒形體的外輪廓線，同時繪出軀幹部位脊椎、小肌肉群的動勢。用筆的輕重變化、快慢與否都將在這條或隱或現的輪廓線中得以體現。因時間有限，僅須關注畫面中的動態和美感而忽略細節刻畫。

女子裸體模特兒 #1 ｜弗雷德‧E.薩爾門
材料：炭筆
尺寸：43cm×30cm

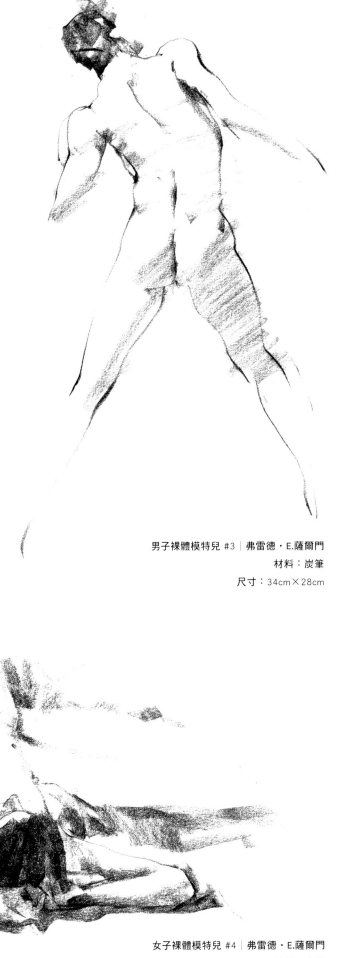

如何在人體畫中利用好炭筆

　　這幅作品在20分鐘內完成。我將一支圓柱形的炭筆折去約1公分的長度，用剩餘較長的部分塗陰影，以其尖銳的筆頭邊緣畫線。畫面中那些沒有線條卻輪廓清晰的身體局部，我會捏住炭筆的邊緣處平塗在紙面上，像是畫出左腋窩至肘部的明暗效果，體塊有明顯的區分並有著清晰的外形線。而右前臂向手肘內側扭轉的部分，我則是透過慢慢轉動炭筆來畫。另外，在右側大腿外圍處要平塗些酥鬆的線條塊面。

男子裸體模特兒 #3｜弗雷德‧E.薩爾門
材料：炭筆
尺寸：34cm×28cm

女子裸體模特兒 #4｜弗雷德‧E.薩爾門
材料：炭筆
尺寸：28cm×36cm

動物畫

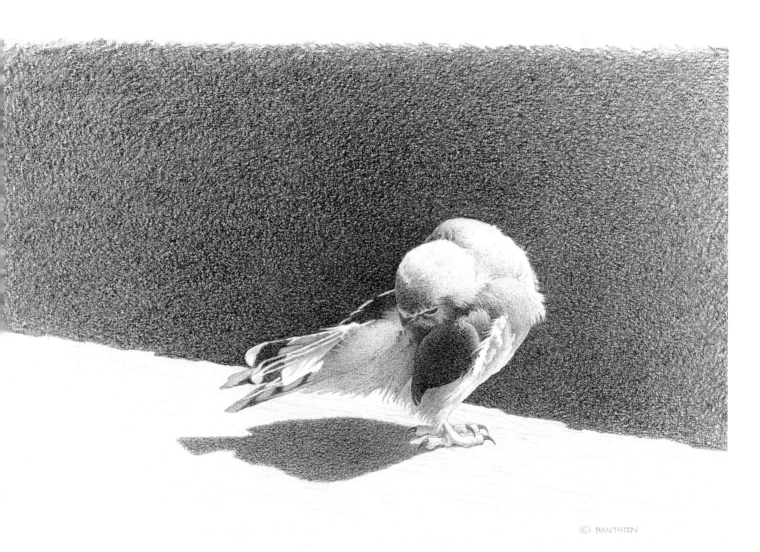

© BANTHIEN

折翼的鳥兒｜芭芭拉・巴斯（Barbara Banthien）

材料：鉛筆

尺寸：18cm × 28cm

描繪那些不常見的鳥兒

　　過去十年，我藝術創作的關注點是表現鳥兒在飛翔、停歇、用嘴整理羽毛時所顯露出的特點。加上我對細節的迷戀，就拍了很多照片。用削尖了的繪圖鉛筆以很小的筆觸來來回回地塗出明暗調子。所用鉛筆從6B至HB再至H軟硬程度都有所不同。我經常去野生動物園近距離地觀察鳥類，那裡只有折翼的鳥兒。牠被槍射中之後幸存下來，卻再也不能展翅飛翔。《薄暮時分》裡的這隻白鷺在一處等待餵食，附近有另一群兒在覓食。

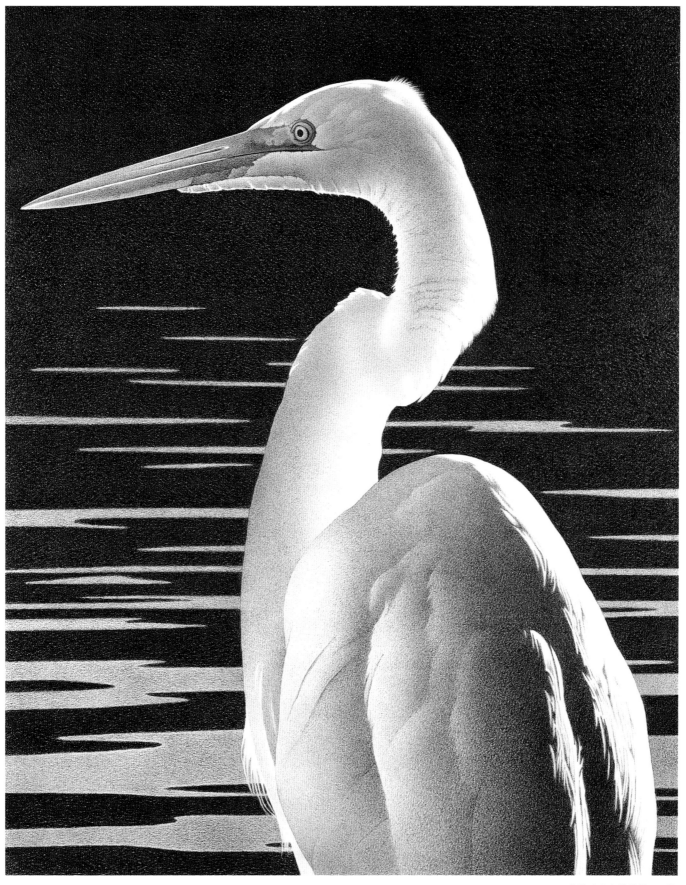

薄暮時分 ｜ 芭芭拉‧巴斯

材料：鉛筆

尺寸：43cm × 33cm

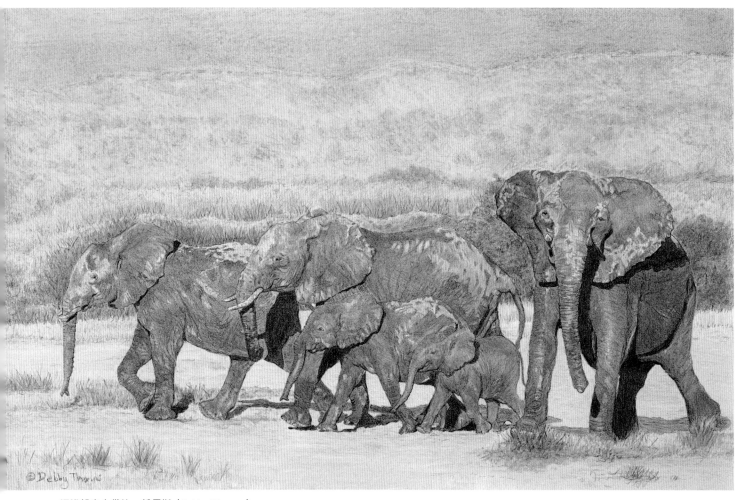

泥浴歸來｜黛比・托馬斯（Debby Thomas）
材料：彩色鉛筆
尺寸：30cm × 48cm

觀察動物的行為舉止

　　我痴迷於觀察動物的行為舉止，因而試圖捕捉對象的主要特徵及其瞬間敏銳的反應。在外出旅行的數月中，我尋覓牠們的蹤影並為之拍了很多能夠捕抓轉瞬即逝的照片。用彩色鉛筆細密地畫素描，然後從淡至深地添加色彩層次，筆觸要順著動物毛髮生長、皮膚紋路。其他部分則用打圈圈的小筆觸。畫老虎的那張是在填滿整張白紙後，我用美工刀刮擦出了鬍鬚和白色毛髮。畫大象的那張我用的是有色紙，再添上層次豐富的褐色、灰色來表現渾身覆蓋著一層柔和泥水的博茨瓦納大象族群。我想要去呈現這群大象心滿意足的神情，和那頭健碩身姿讓我敬而遠之的母象。

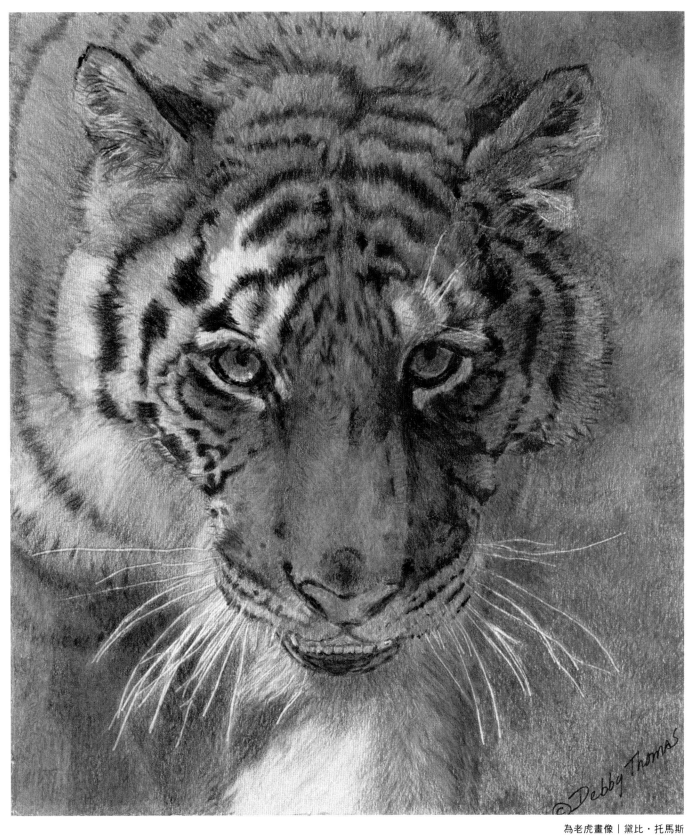

為老虎畫像｜黛比・托馬斯
材料：彩色鉛筆
尺寸：25cm × 20cm

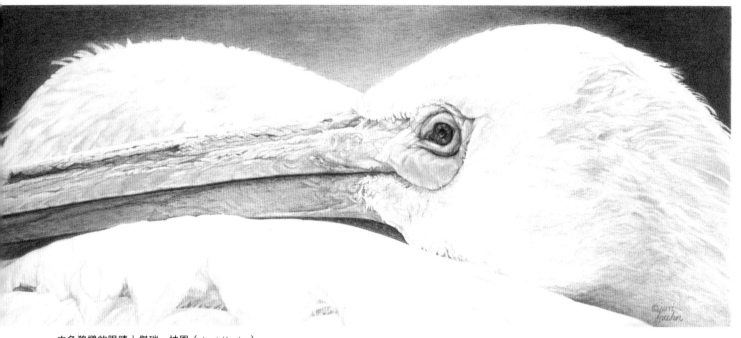

白色鵜鶘的眼睛｜傑瑞・坤恩（Jerri Kuehn）

材料：鉛筆

尺寸：12cm × 29cm

湊近了畫

在動物園裡尋尋覓覓，我偶遇一對只有單隻翅膀的白色鵜鶘。湊近了去觀賞以便放大畫面能局部刻畫出牠毛髮上的細節。眼睛是心靈的窗口，因而我先從眼球中顏色最深的局部畫起，再點上高光，對比之下就能確定整幅畫面餘下的明暗調子。作畫過程中我選用了不同型號的繪圖鉛筆並結合使用棉花棒、擦筆、橡皮乃至用手指來塗抹畫面。

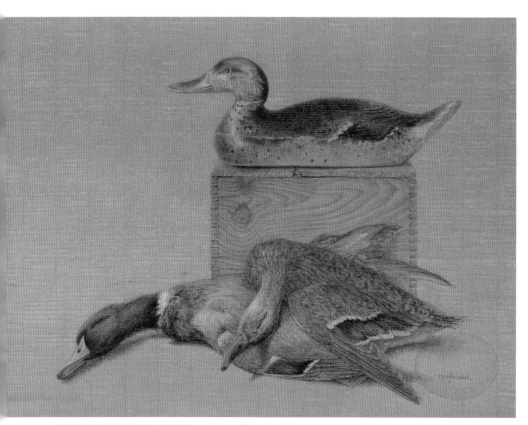

最後上色

我在畫室裡擺放這組靜物，打燈光來提亮局部並使其產生陰影。先用2B炭鉛輕輕地勾勒出造型，後用炭筆慢慢地加深明暗，再以白鉛筆點高光。我用的是高品質紙張，紙面能有效吸附鉛筆中的石墨成分，用尖頭橡皮也可以擦去。因為彩色鉛筆塗畫的痕跡難以抹去，所以最後才上色。畫面局部留出底色，襯托出靜物的形狀與色彩。

黎明前的景物｜卡瑞・琿蔻（Cary Hunkel）

材料：炭筆、彩色鉛筆

尺寸：46cm × 64cm

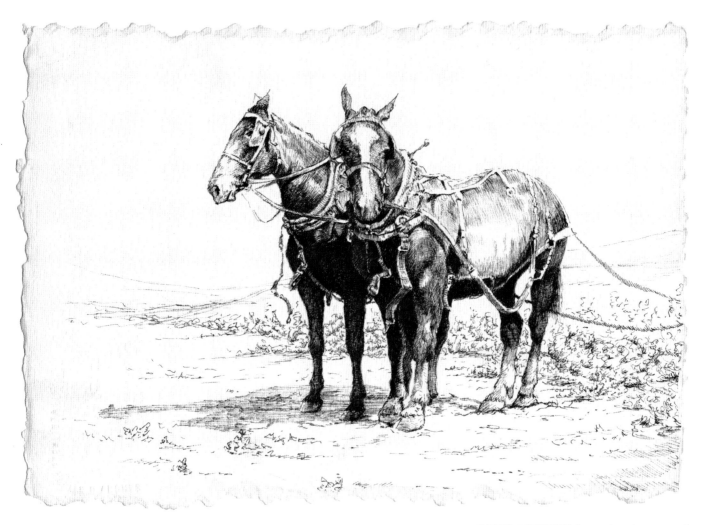

駄馬習作｜斯徹曼斯基（Olivia (Livvy) Schemanski）

材料：鋼筆、墨水

尺寸：17cm × 24cm

向前輩學技藝

　　我有幸收藏到1639年林布蘭的凹版畫原作，隨即喜歡上他那簡潔的構圖與精細的用線。仔細賞析之後，我為了研究繪畫技法用交叉線和潦草的線條畫了這幅《駄馬習作》。因為交叉畫線能表現馬兒的體格，而潦草的筆跡能讓景物看上去富有動感，超細的鋼筆筆尖下流淌的線條效果堪比銅版印刻出的單線畫風格。在描繪馬兒時，我參考了20世紀30年代拍攝的家庭照，就像林布蘭選擇了表現勞動人民和日常生活，因為馬兒體現了勞動階層的可靠、結實。

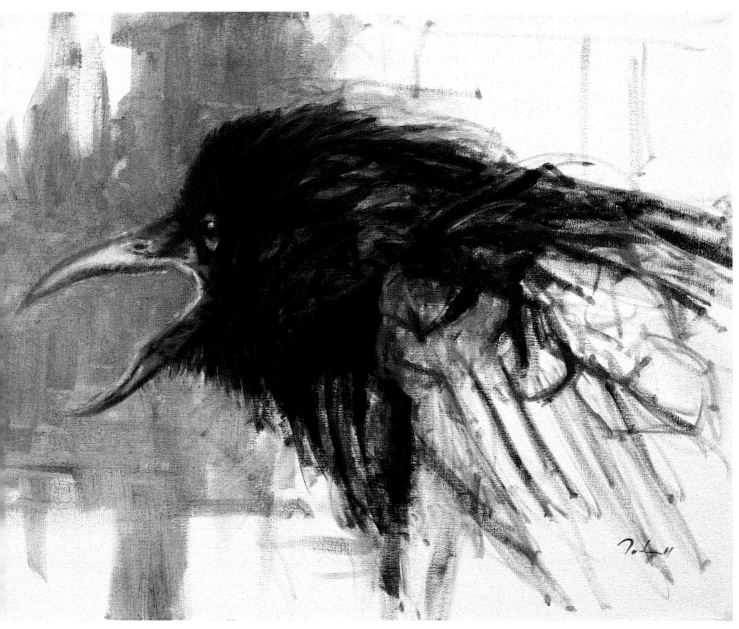

捕殺者的目光｜邁克·陶德羅夫（Mike Todoroff）

材料：油畫

尺寸：41cm × 51cm

保存好舊速寫簿

　　寫生是很有必要的。我翻閱了一本舊速寫簿，發現有許多張速寫的都是同一隻寵物——烏鴉，因此我就創作了這幅《捕殺者的目光》。那些20年前畫的作品如今看來仍栩栩如生，它們成了我能夠借鑒的創作素材並不斷激發我的創作靈感。

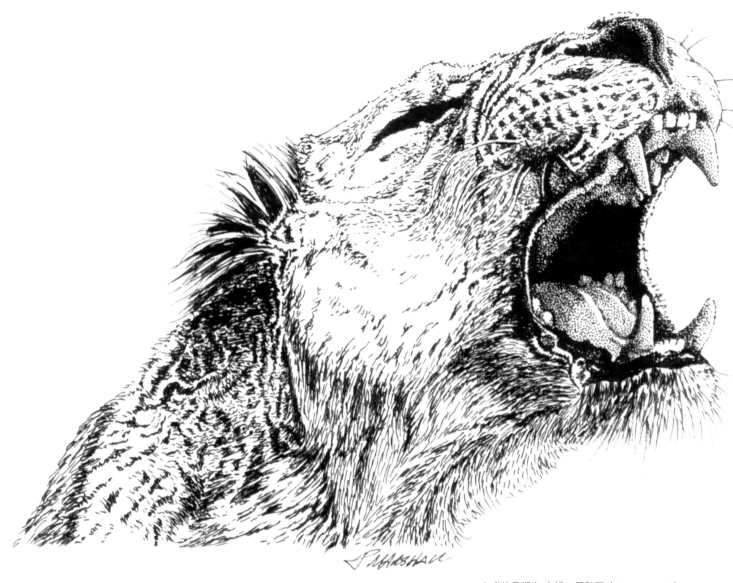

咆哮的母獅 ｜ 吉姆·馬歇爾（Jim Marshall）
材料：墨水
尺寸：10cm × 14cm

水彩色能夠增強墨色

從我所拍攝或收集的照片中，常發現到某個能表現出小動物獨一無二特徵的動作或姿勢。我用德國紅環針筆在優質的畫紙上畫，接著塗上墨水後再覆蓋水彩，不過首先要確保墨水畫能保留其特色。

創作《小花栗鼠》時，我先在花栗鼠和岩石的表面染一層水彩，之後在另外一張紙上複製同一隻花栗鼠的形象，沿其邊線剪下並覆蓋在畫面中花栗鼠所在的位置，隨後就用鬃毛畫筆在背景部分做出噴濺的效果。

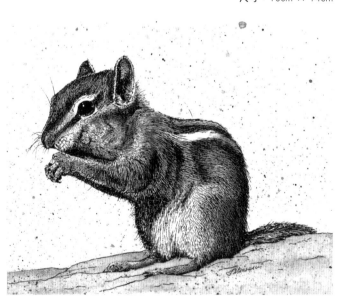

小花栗鼠 ｜ 吉姆·馬歇爾
材料：墨水、水彩
尺寸：16cm×20cm

發現一隻可愛的蜥蜴

　　我在後院裡發現這隻正在石頭上曬太陽的蜥蜴，便拿起了相機。我並不想嚇走牠，所以拍照時利用了變焦鏡頭。只要牠保持原地不動，我每一次靠近牠都會連拍數張。觀賞這些照片讓我在創作時浮想聯想，於是先用HB繪圖鉛筆輕輕地勾勒出它的形狀，再換用德國紅環牌針管筆刻畫細節並塗上陰影。我用深褐色塗石頭，用黑色塗蜥蜴的身體。隨後非常小心地用可塑性橡皮消去鉛筆線條。這只環頸蜥是如此色彩斑斕，我用溫莎牛頓第7系1號畫筆沾取德國百利金墨水一點點地完成了著色。

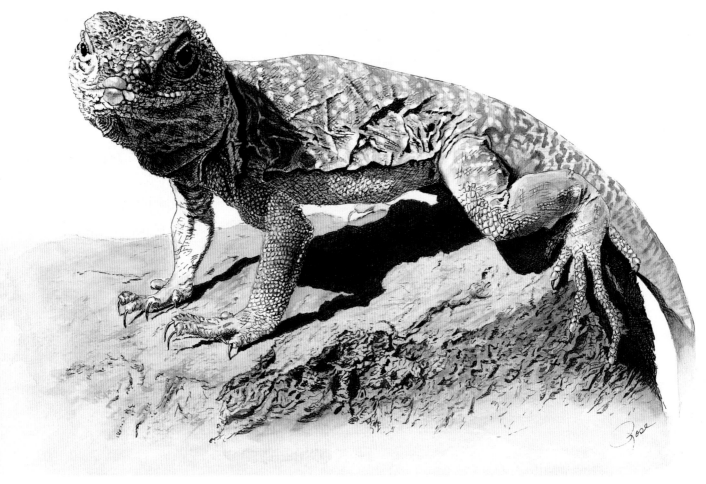

里茲｜羅斯・諾頓伯格（Rose Nordenberg）

材料：鋼筆、墨水、水彩

尺寸：28cm×36cm

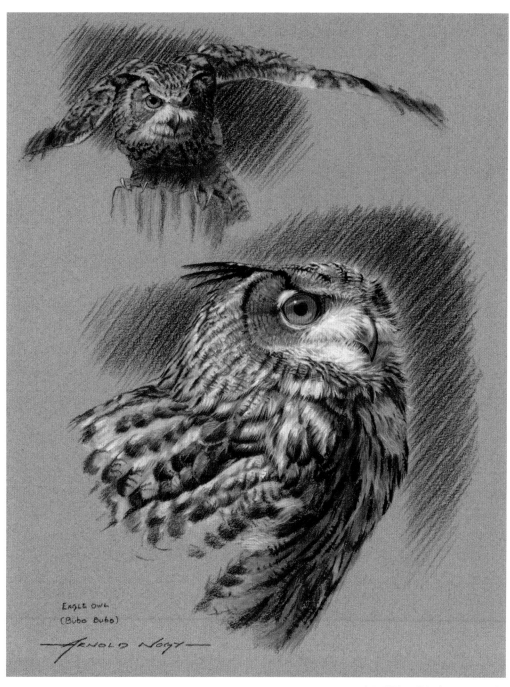

EAGLE OWL
(Bubo Bubo)

ARNOLD NOGY

鷹鴞習作｜阿諾德・諾吉（Arnold Nogy）

材料：炭筆、炭精筆、粉彩筆

尺寸：40cm×29cm

讓畫面看上去更完整

　　我先在室外對著一隻貓頭鷹寫生，回到畫室後根據照片完成細節，在一張深灰色的粉彩紙上用炭筆畫出有三四種灰調子的速寫。因為貓頭鷹的羽毛上有著赭色和深褐色的條紋，所以我用炭精筆著色。後來我又用這種方法畫了五十幾幅圖。炭筆、炭精筆、粉彩筆並用，畫面中的陰影、高光和過渡色看上去更明顯。此外，用這些媒材寫生動物很容易，畫面效果既有速寫的特點，又很完整。

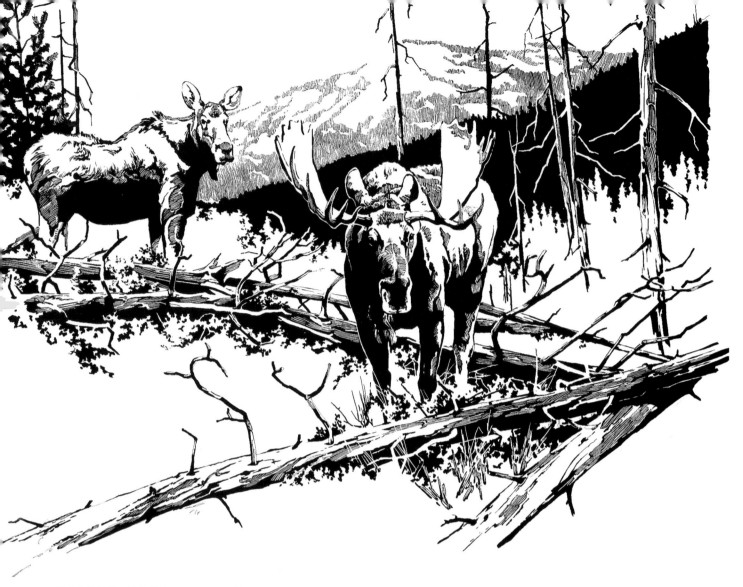

麋鹿｜愛德華・杜洛斯（Edward DuRose）
材料：刮版畫
尺寸：30cm×38cm

刮版畫呈現出強烈的對比效果
　　根據照片，我先用鉛筆在一塊覆著白色黏土的木板上勾畫出造型，再畫出色調的層次感，並在畫面深色區域填上黑色墨水。交叉畫線可以降低色彩的濃度或者加深顏色來增強畫面對比和戲劇性效果。畫面某些局部的交叉線畫得並不多，看上去像是單線畫。如果有些地方畫得不滿意，我可以用直刃剃刀刮去畫面中的線條、形狀和色彩，隨後再次填上墨水。

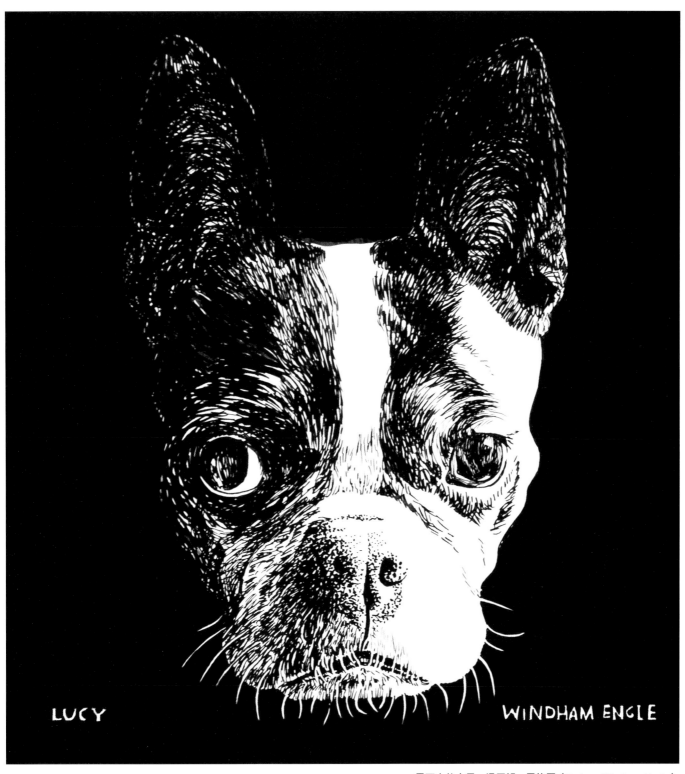

LUCY

WINDHAM ENGLE

露西｜伯大尼‧溫厄姆‧恩格爾（Bethany Windham Engle）

材料：鋼筆、墨水

尺寸：23cm×19cm

形成關聯

　　我在創作動物肖像畫前都會觀察我的作畫對象並與之充分互動。在為牠們拍些照片後便回到畫室裡去畫。透過《露西》這幅畫，我想表現一隻長期流離失所如今被收養的小動物其仍有的焦慮之情。深入作畫的過程中，讓我有了一種與整個生物界相連的體驗。因此，我要為小狗畫像。牠們在我眼中是這個自然界裡最美、最可愛的生命。

發揮各種視覺創意

　　我畫過很多印象派畫風的速寫，這幅圖卻是在我回到畫室後利用圖像處理軟體 Adobe Photoshop和數位照片完成的。這一典型的物種其特有的姿勢、表情或行為存在著細微的差異，而這正是我一直以來想要描繪的。完成《豹貓》這樣一幅速寫大約要5分鐘，我會快速地發揮各種視覺創意以便在將牠們畫下來之前就決定作畫思路。我用9B鉛筆塗出中灰色，看上去像是用水彩渲染後的效果，用筆時旋轉著鉛筆，利用筆尖、筆肚或輕或重地畫出粗細不一的線條。

　　《大猩猩》中的每一隻我都用了15分鐘來畫。這幅畫是為克利夫蘭城市動物園新熱帶雨林館開幕式海報所作。我花了六周時間在動物園裡觀察猩猩的習性，畫速寫，拍照片。回到畫室後就挑選出猩猩特別的姿勢來加以描繪並進行細節刻畫。用6B鉛筆畫在半透明牛皮紙的正反面上，這使得兩面的形象呈現出些許的差異。在落筆前要仔細地觀察猴子、猩猩的面部表情。為了描寫正確的姿勢，我大概畫了100多個不同的姿勢。

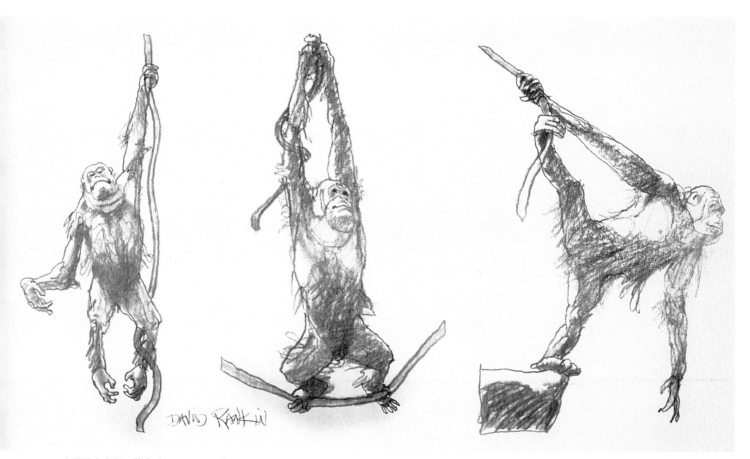

大猩猩｜大衛‧蘭金（David Rankin）
材料：鉛筆

　尺寸：23cm×46cm

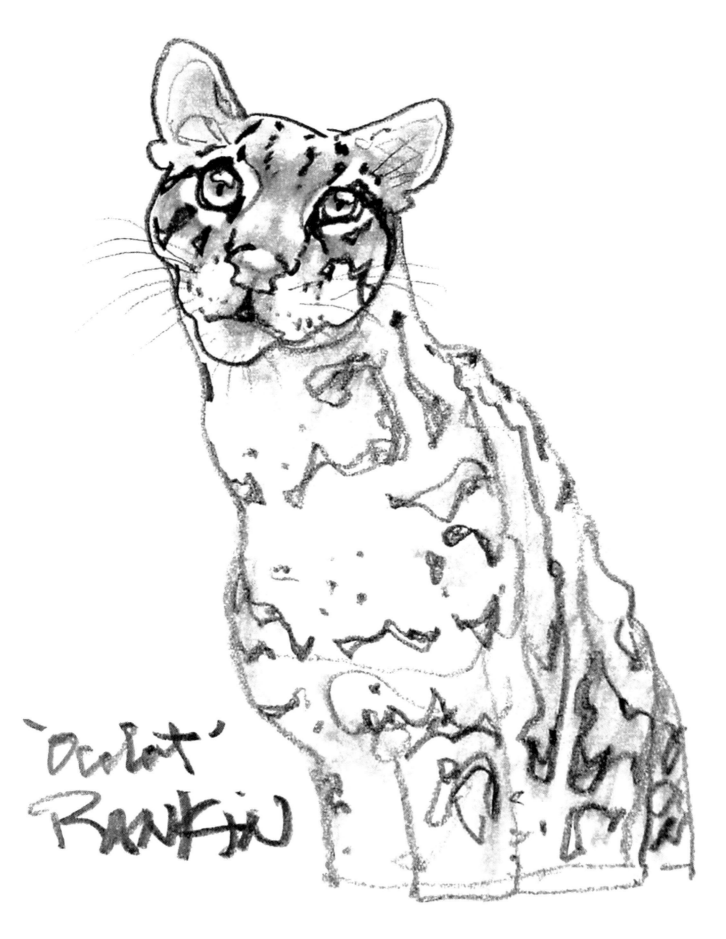

`Ocelot`
RANKIN

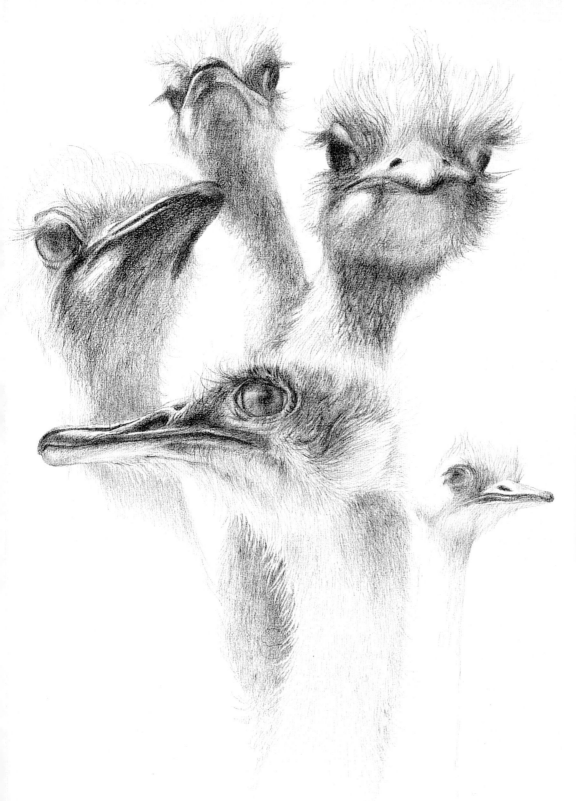

拼湊出一幅畫

　　這幅畫由好幾張照片、動態速寫拼湊而成。所用的繪畫技巧也很簡單，從頭至尾都用同一支金星2B繪圖鉛筆（軟硬度為中級）。我在每一層塗色時用筆或輕或重。並用可塑性橡皮提亮高光部分，在最近一次極其難得的南非之旅邂逅了這些美麗的鳥兒，我想描繪出牠們滑稽的神情、柔軟美麗的皮毛。利用重疊、交織在一起的形象來突顯它們好奇、一刻不得閒的天性。

鴕鳥，開普敦｜瑪麗・菲斯特（Mary Pfister）

材料：鉛筆

尺寸：51cm×41cm

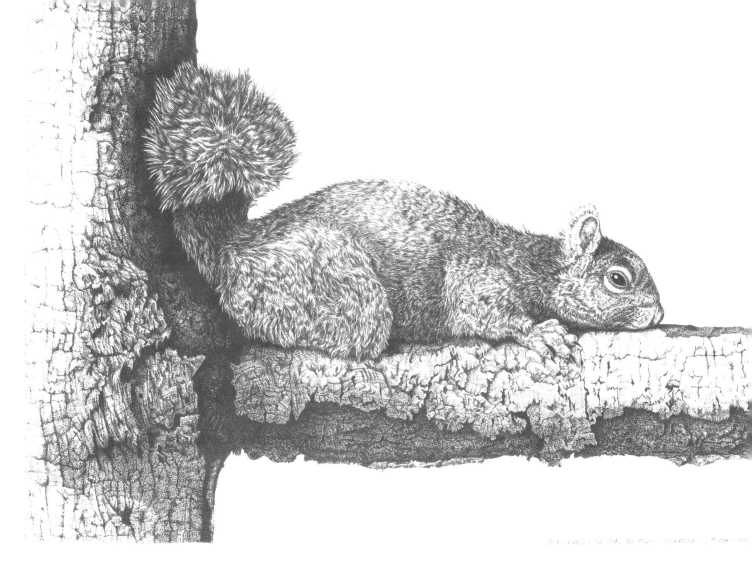

填飽肚子，小憩片刻｜理查德・炎杜拉（Richard Yandura）

材料：鋼筆、墨水

尺寸：30cm×41cm

結合使用鋼筆繪畫技法

　　我有次去當地野生動物園遊玩拍了很多照。於是，參考了這些照片，我創作了這幅圖。我利用畫點來加深樹枝的明暗調子，使之具有黑白照片一般的效果。隨後，我用鋼筆順著松鼠的外形畫線以塑造它的形體與質感。在牠的臉部畫足夠多的墨點來增強暗部，這部分點也會顯得牠頭部毛髮很短。

這隻松鼠吃掉了我給牠的食物，卻繼續在樹叢間奔跑。不一會兒，牠在一根低處的樹梢上小憩起來。我抓住機會非常靠近給牠拍照。

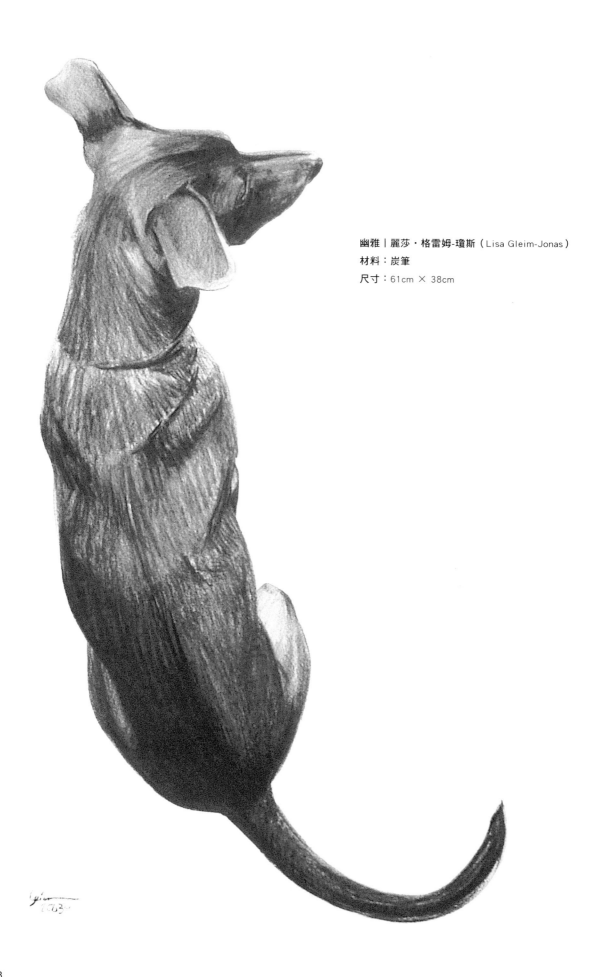

幽雅｜麗莎・格雷姆-瓊斯（Lisa Gleim-Jonas）
材料：炭筆
尺寸：61cm × 38cm

好呀！｜麗莎‧格雷姆-瓊斯
材料：炭筆
尺寸：56cm × 61cm

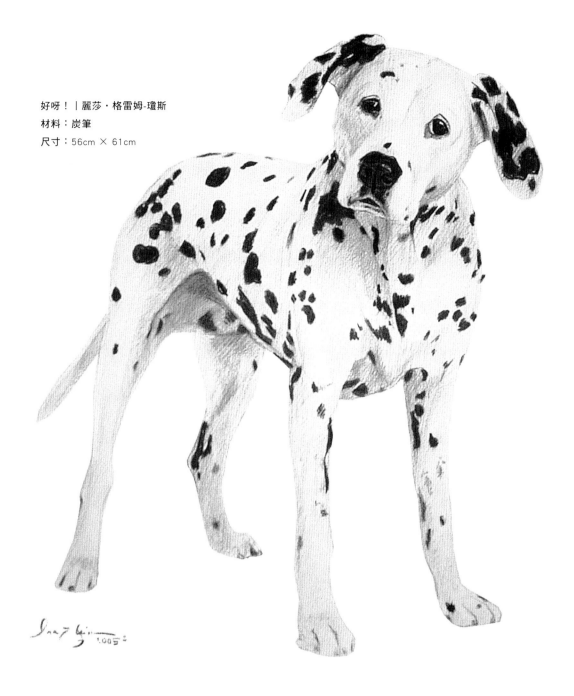

我喜歡畫狗

　　畫狗是因為我既熱愛動物又熱衷於藝術。每隻狗都有其獨一無二的秉性。我認為有二個重要步驟能將這點和其特徵都充分地描繪出來。首先，解讀每條狗肢體語言所表達的特殊意味。第二，確切地再現牠們眼中的神采。觀察牠們的眼神能獲知每條狗兒獨特的過往，對我來說獨自與牠們相處很重要。所以，我會在牠們所熟悉的環境中給牠們拍照。參考照片作畫時先用炭筆塗出層次豐富的調子，為了要讓狗成為畫面的視覺中心，因而我很少添畫背景，背景留白可以引導觀眾注意觀察畫面中的主角——小狗。

巴克科斯和線團兒

伊洛斯和空碗

拉伸

臥

抓住動態的實質

　　這些畫有些是寫生作品，有些是參考照片所作，都是在畫室裡完成的。我發現提煉、簡化造型後用鋼筆或者毛筆畫出最初的動態是關鍵。我喜歡用書法線條和鋼筆線條迅速地捕捉對象的動態和美感，最初的創作靈感來自於觀察牠古怪而可笑的舉動。光線昏暗，牠玩弄著我岳母的毛線球逃跑了。我發現簡練的書法線條適用於對貓科動物的動態速寫。

龍

動物姿勢描繪｜E.C.斯托爾特
材料：鋼筆、墨水
尺寸：36cm × 36cm

抓

公雞

鸚鵡

了解作畫對象

　　這幅畫中的動物生活在非洲叢林中，我在那兒待了四年，遇過無數的野生動物，花了很多時間來速寫、拍照、做筆記。一開始我都在野外作畫，隨後回到畫室參考這些素材來完成大部分的創作。首先要重新組織畫面元素，選用優畫質的紙。在畫面構圖安排好之後，用2H鉛筆畫出最淡的灰，用9B鉛筆塗出最深的黑，用筆要分輕重。根據畫面筆觸線條的粗細來削鉛筆尖，然後從淡畫到深，豐富畫面的整體明暗調子。

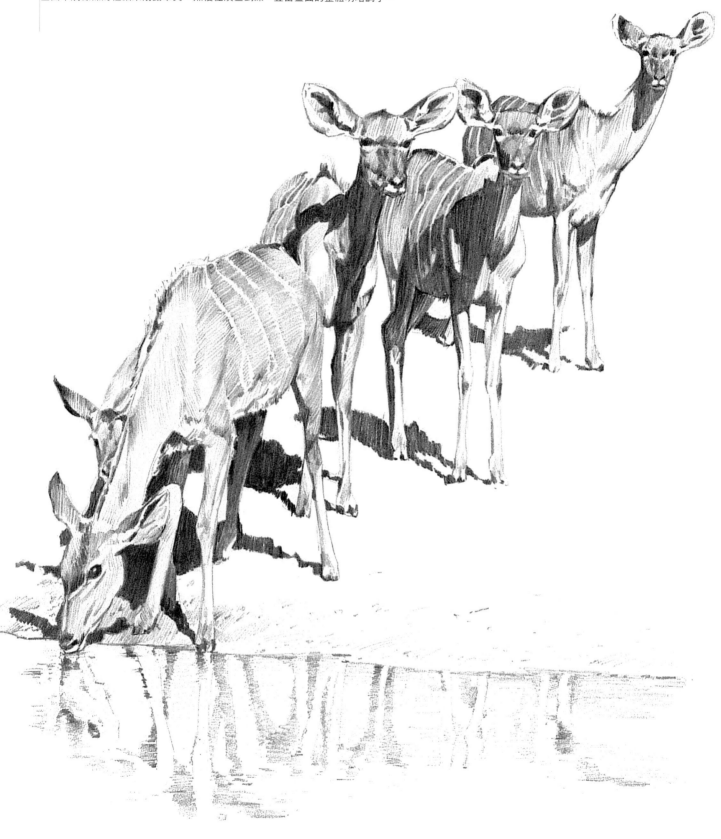

一小口喝水｜迪諾‧帕瓦凡諾（Dino Paravano）

材料：鉛筆

尺寸：33cm × 25cm

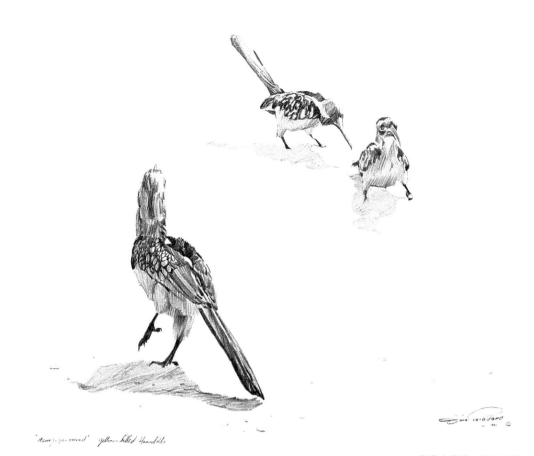

"Merry-go-round" Yellow-billed Hornbills

遊戲｜迪諾・帕瓦凡諾
材料：鉛筆
尺寸：36cm × 46cm

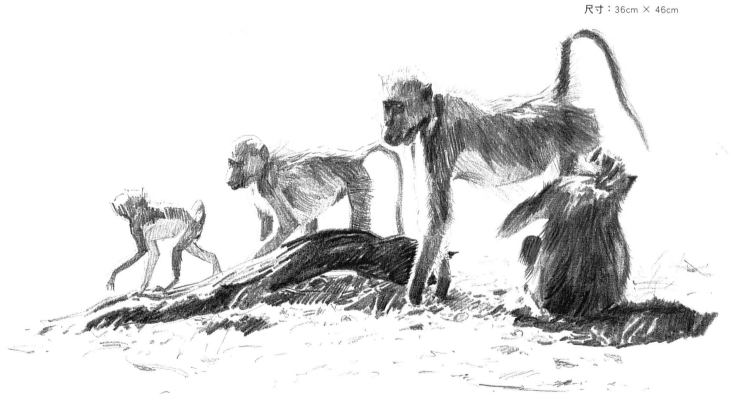

"Baboons"

時間到了！｜迪諾・帕瓦凡諾
材料：鉛筆
尺寸：20cm × 28cm

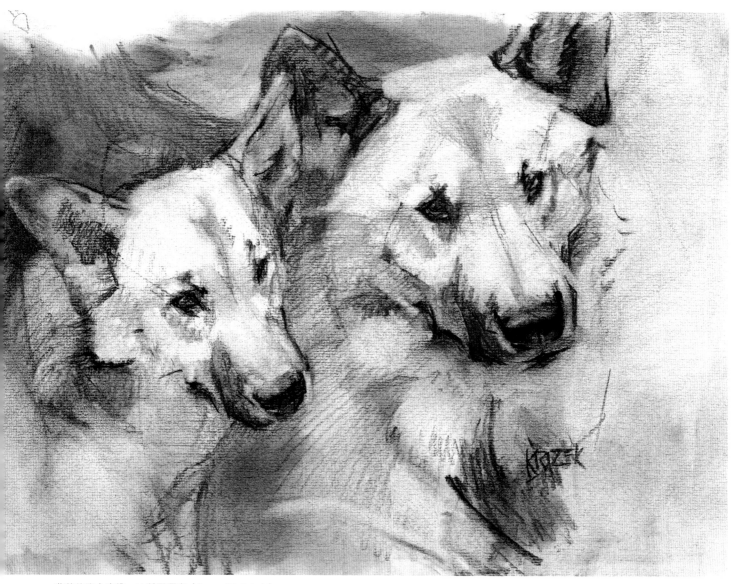

收養的狗｜唐納・M.科爾澤克（Donna M. Krizek）
材料：炭筆
尺寸：30cm × 41cm

傾聽你所描繪的對象

　　那些室內外的動物無論普通或特殊與否，看起來都是獨特的描繪對象。這能在兩個方面有所幫助，一是我會發現牠們的典型、易辨特徵；二是當牠們反反覆覆顯露出最佳姿勢後，我便仔仔細細地觀察直到能確切地描繪牠。這三件作品較少使用交叉線條，完全以團塊狀的明暗來表現。繪畫材料包括炭粉、海綿、麂皮、炭精條和藝用橡皮。

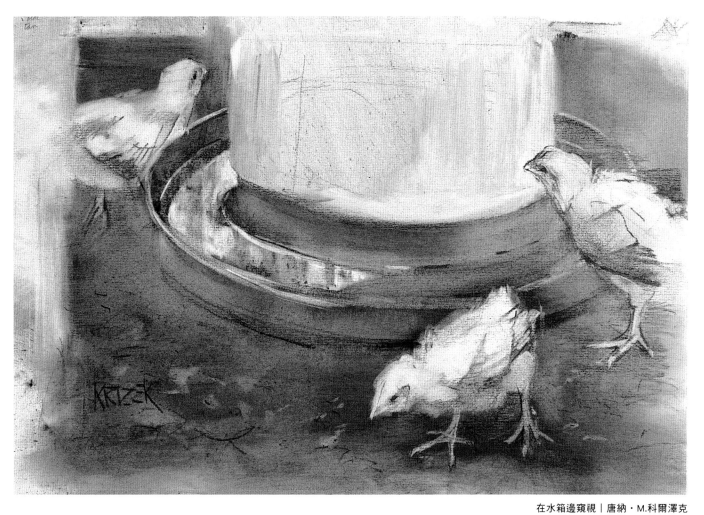

在水箱邊窺視 | 唐納・M.科爾澤克
材料：炭筆
尺寸：30cm × 41cm

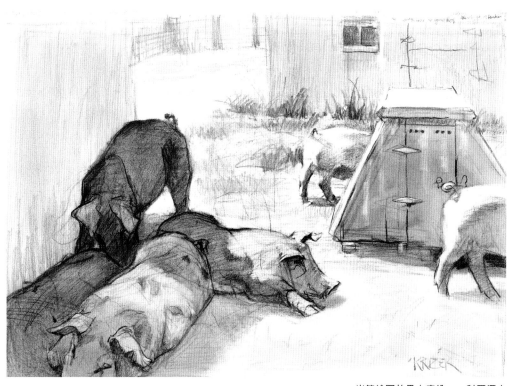

炭筆繪圖效果 | 唐納・M.科爾澤克
材料：炭筆

尺寸：46cm × 61cm

風景畫

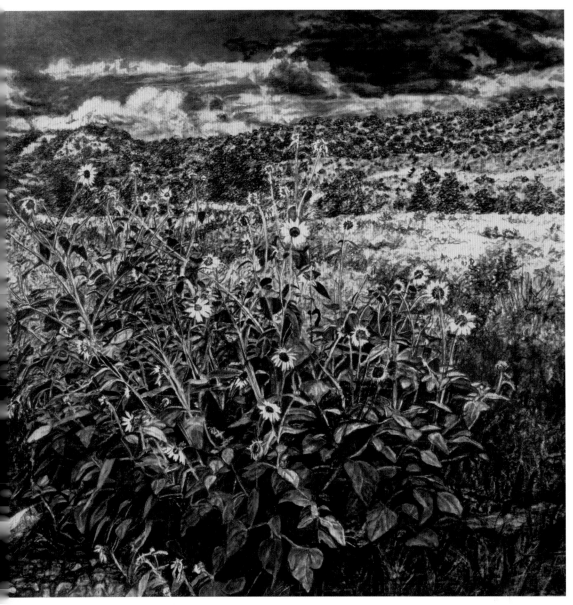

蘇珊（譯者注：花名）｜ E.麥克・巴羅斯（E. Michael Burrows）

材料：鉛筆

尺寸：48cm×48cm

繪出大自然複雜的一面

大自然始終是複雜多變的。我熱切地期望自己能畫出逼真的風景畫，所以必須要表現出大自然的豐富與變化。我的方法是盡可能多地畫細節——極其真實的細節。作畫過程中，我還在畫紙下方墊一張有紋理的紙板，這樣畫出的石頭、水流、各類植物的葉子、各種動物的皮毛看上去才更令人信服。我還會利用能在紙面做出凹凸印跡的工具與透明膠帶和電動橡皮擦。此外，因為是參照自己所拍攝的照片，所以畫面中的這處場景更具體、更有意義。

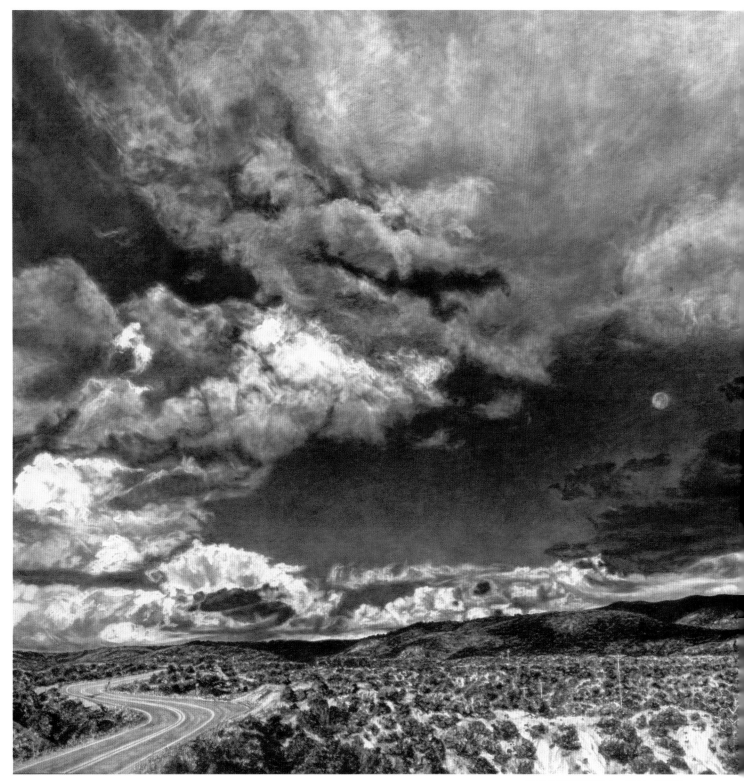

科爾多瓦月初時分 | E.麥克・巴羅斯
材料：鉛筆
尺寸：46cm×46cm

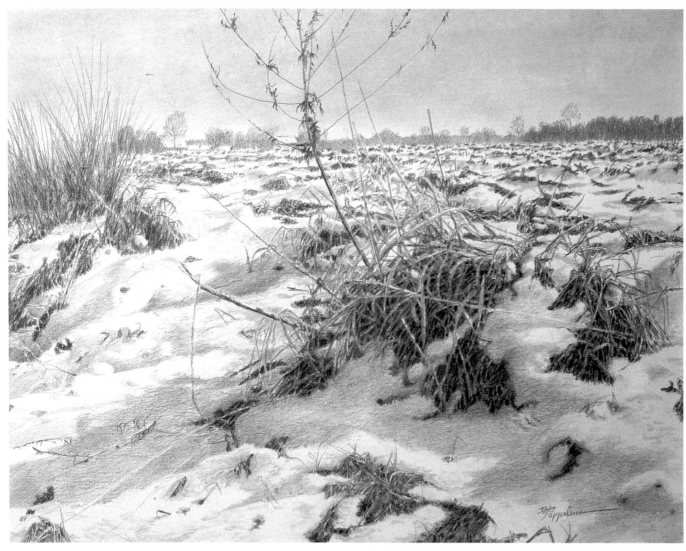

曠野雪景 | 貝恩德 · 波波曼（Bernd Pöppelmann）

材料：鉛筆

尺寸：30cm×38cm

冬日速寫

　　這裡是鷸鴣的棲息地，當時天寒地凍，我對著這白茫茫一片的雪地畫了幾幅表現細節的速寫，並拍下好幾張照片。回到畫室，我把速寫作品畫完並結合先前的一些作品開始創作，再將它融入這幅作品的畫面。以便日後要創作有鷸鴣形象的巨幅油畫就可以有參考了。

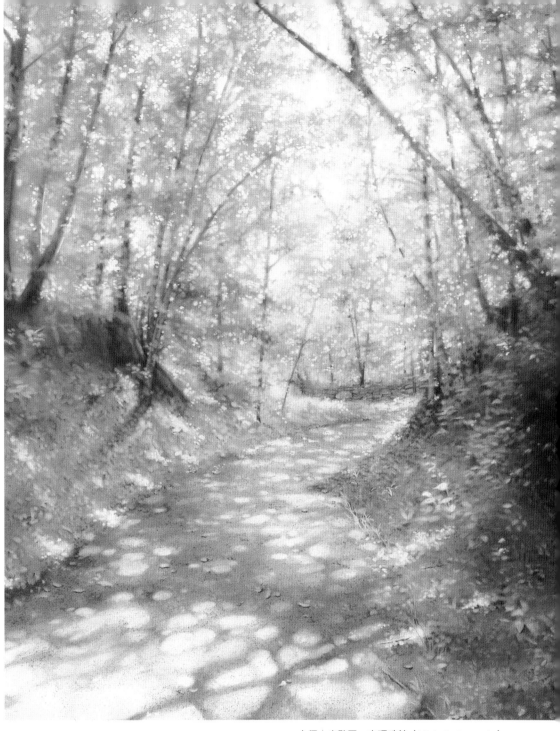

小徑 | 米歇爾・安瑪珠拉（Michele Amatrula）

材料：鉛筆

尺寸：48cm×38cm

閃爍的光影

　　傍晚，我在林間小道上散步，太陽光閃爍其間，我為這種自然美所打動。於是為了在回到畫室後有足夠多的作畫資料用於創作，我拍了很多照片並作了些場景速寫。創作過程中，我用了多支不同型號的鉛筆和幾支貂毫筆，還用可塑性、電動橡皮來擦出亮部，為的是將我內心深處與這幅風景畫的情感聯結表達出來。

畫面構思最重要

　　有一天，我正要找個地方畫畫，注意到太陽光落在岩石峭壁上所有的光影變化。映襯出某棵樹的輪廓猶如一名孤獨的哨兵。我很快在速寫簿上繪出這片景象，回到畫室後又進一步將其畫完整。看起來這幅作品的主題是偏向於畫面中具有設計、造型、色彩的成分。我用炭筆、粉彩塗出顏色深卻柔和的黑，用鉛筆頭塗抹、混合色塊，用橡皮擦出高光以及細節部分。

峭壁上的光影｜愛德華・拜爾（Edward Beyer）
材料：炭筆、粉彩筆
尺寸：48cm×74cm

畫筆下的鄉愁

　　這幅作品是在畫室裡完成的，描繪的是一座位於紐澤西州北部清冷的小鎮，在那可以俯瞰整片德拉華灣。鎮上有一家小店，小店裡堆滿了被碾碎的蛤殼。店裡出售的商品種類繁多，有釣魚用具、魚餌、冰淇淋、暢銷書《炙手可熱的美元》等等！站在畫中的這個視角遠眺很難看見海平面，這使得童年時代的我自以為站在了地球的邊角上。我用4B鉛筆筆芯平的一面來塗畫面中的整片天空和背景顏色，隨後襯托出小店上空那一道微妙的光亮。再用揉成團的紙巾擦拭紙面，使其看上去更柔和。接著給畫面其他部分上色則換著使用從B到9B的鉛筆。小店門口那幾塊招牌上的白色標誌是先用鉛筆線勾勒好，再塗上中國產白色水彩顏料的。

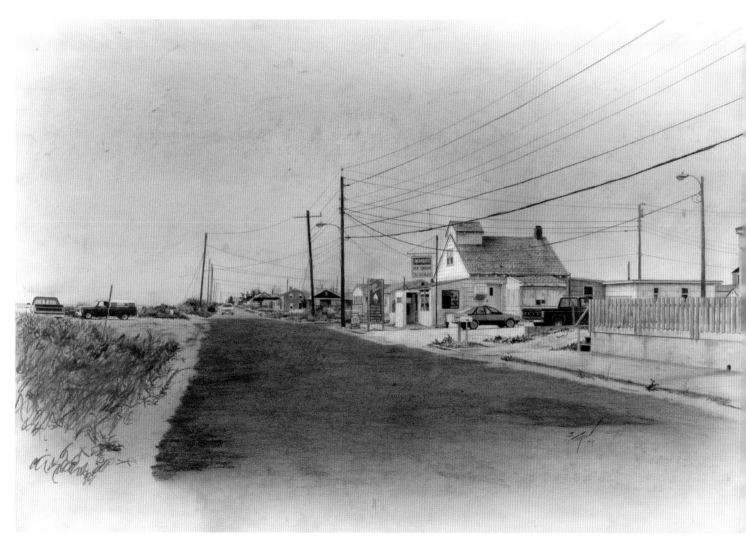

小店｜詹姆斯·圖古德（James Toogood）
材料：鉛筆、中國產水彩顏料中的白色
尺寸：51cm×76cm

鋼筆繪畫技巧

　　這幅畫作參考了我拍過的照片。先是用鉛筆輕輕地構圖，隨後改用鋼筆大致地勾畫出灌木叢的輪廓線、地平線，用淺色的點來表現小徑。整個作畫過程，我試過不同的畫法，如點畫、交叉畫線、長短不同的平行線或者就潦草地塗寫。對於遠景中的樹叢要密集地畫圈，前景和中景上的野花雜草則加些鬆散的圓圈線。中間的這條小徑，我用點畫法來增加其明度上的灰階，用平行線來畫小徑兩旁的野草。交叉畫線最適宜用來加深遠處的景物。

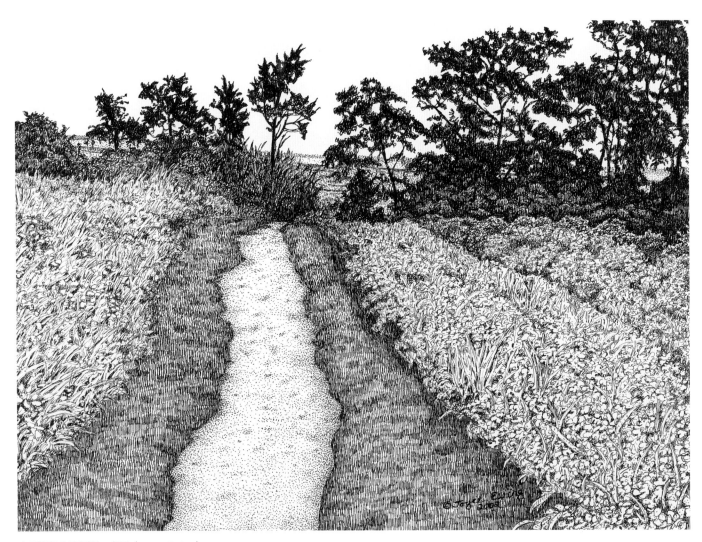

山坡遠景｜喬伊斯‧尤因（Joyce Ewing）

材料：繪圖鋼筆、墨水

尺寸：22cm×29cm

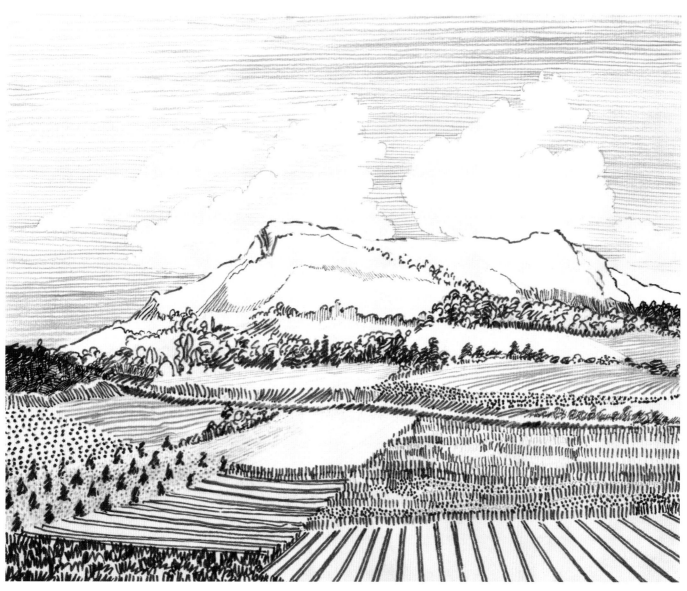

樸素｜阿拉・萊特斯（Ara Leites）

材料：氈頭筆、鉛筆

尺寸：20cm×24cm

回憶中的的木刻板

　　我在畫室裡根據自己對某幅風景畫的印象創作完成了這幅畫。我既愛好14、15世紀的木版畫，又欣賞印象派和後印象畫派畫家們的作品，尤其是梵谷的。我思索線條的表現力，並掌握畫線的技巧以及在空中俯瞰大地的透視畫法來表現畫面調子。我用筆尖細的鉛筆和黑、灰兩種顏色的氈頭筆畫雲朵、天空和稻田。以及選用表面平滑，能吸收墨汁、鉛粉的紋理紙，好讓畫上去的痕跡不會變模糊。我會事先備好裁切完等大的畫紙來創作這樣的風景畫，到目前這系列已經完成12件作品。

想像一幅風景畫

　　畫室裡，我用畫筆直接從瓶裡沾墨汁在乾燥的紙面上水平方向畫線。 隨後，清洗畫筆，趁筆毛上還留有墨水，繼續在畫面上橫著畫深淺不一的線條，使其看上去像是一片土地。在紙面墨色完全乾透後，我開始豎著畫樹幹、樹枝造型的線條，與之前的灰色塊面重疊，增加畫面深度和空間感。最後增添一些畫面細節的處理。這一系列的速寫純粹來自想像，它們能激發我作畫時的創意，待日後融入風景畫創作。

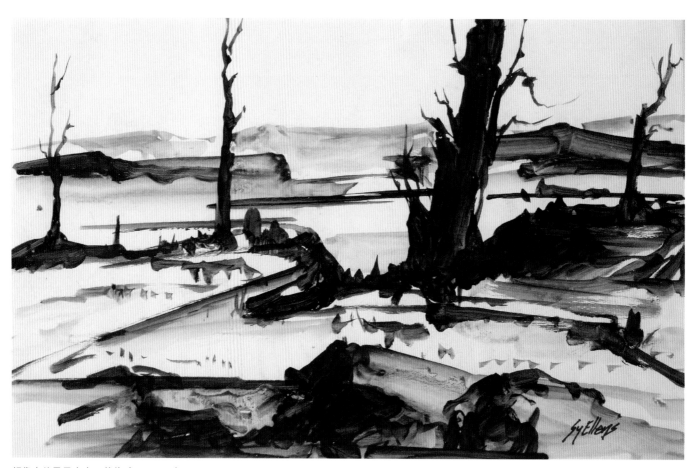

想像中的風景｜史・艾倫（Sy Ellens）

材料：墨水

尺寸：30cm×46cm

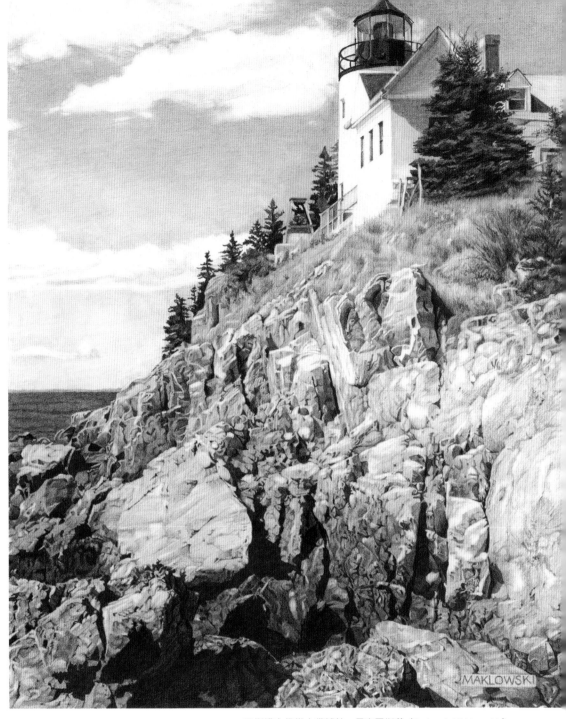

巴斯港主燈塔｜黛博拉‧馬克羅斯基（Deborah Maklowski）

材料：鉛筆

尺寸：29cm×23cm

欣賞這處度假勝地

　　我創作這幅作品時參考了一張彩色照片，照片中的風景是我在緬因州巴斯港度假時拍的。作畫時，我先在照片上覆蓋一張畫好網格的手工製硫酸紙，再用筆芯為6H的自動鉛筆輕輕地在格子上標記出景物的形態。隨後，改用4B和6B鉛筆將它放大畫到紙上。用橡皮和紙筆來增加畫面細節，使黑灰白的調子更加豐富，讓邊線的處理虛虛實實，使得整體看上去有深度。

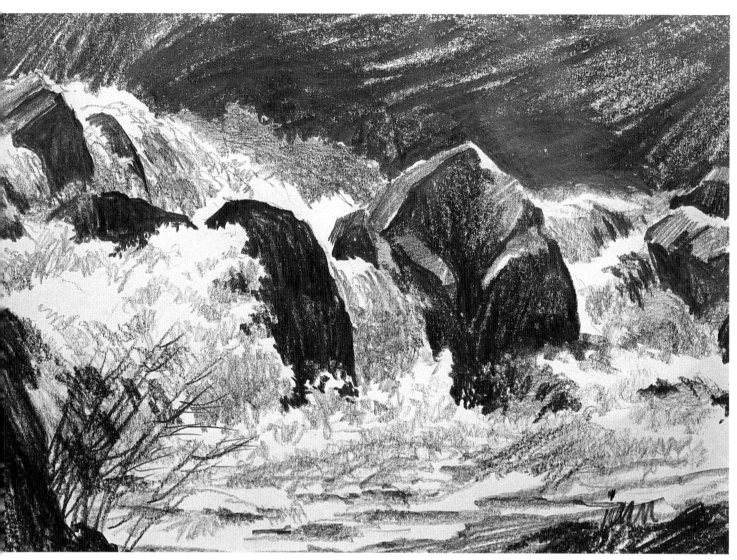

尤巴河上的黑色石頭｜胡安・佩（Juan Peña）

材料：鉛筆

尺寸：28cm×36cm

簡約地描繪戲劇性場面

　　《尤巴河上的黑色石頭》是一幅現場寫生作品，示範給正在學習水彩畫的學生們看。每年，我和學生都會來希拉山寫生。那裡冰雪融化後匯聚成河，水石相搏，聲如洪鐘，河流彎曲處的大石頭已被衝刷出凹陷。為了讓畫面效果與學生作品形成強烈反差，我用2B、4B和6B鉛筆畫了小尺幅的速寫範例。筆下那大自然中富有戲劇性的場面，其畫面調子也能被表現得如此質樸。

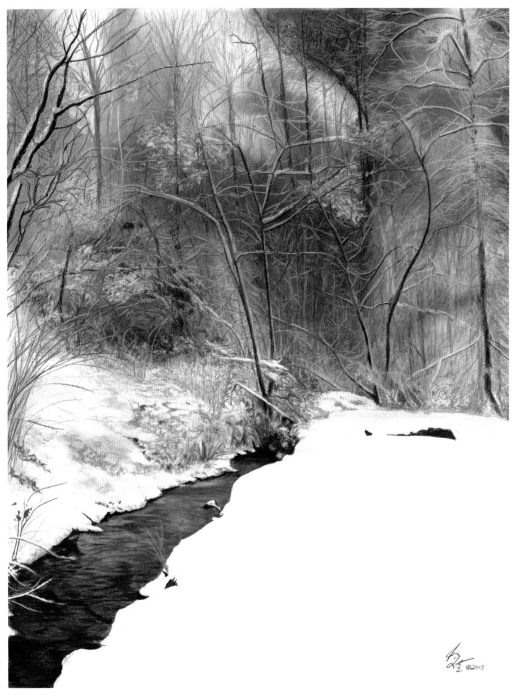

冬至日｜喬・洛茲（Joe Lotz）
材料：彩色鉛筆、粉彩筆
尺寸：51cm×38cm

讓畫面呈現出荒涼之感

　　在創作這幅描繪冬日景象的風景畫時，我參考了照片。為了讓畫面有黑白照片般的視覺衝擊力，我畫成灰調子，而荒涼靜穆的雪景也最適宜用灰調子來表現。遠山薄霧籠罩，所以要用各種灰度的粉彩筆塗繪樹林後的背景色，再用手指抹開。隨後用冷灰色及黑色彩色鉛筆來畫樹幹、樹枝、草地、溪流，再用白色彩色鉛筆和2號鉛筆橡皮頭來畫葉片，來提亮覆蓋其上的雪堆。畫面前景中的這片寬闊雪地的色彩，無疑用畫紙留白最合適不過。我在創作一系列的灰調子作品時，會將畫紙本色及畫面上的負空間整合在畫面構圖及調子中。

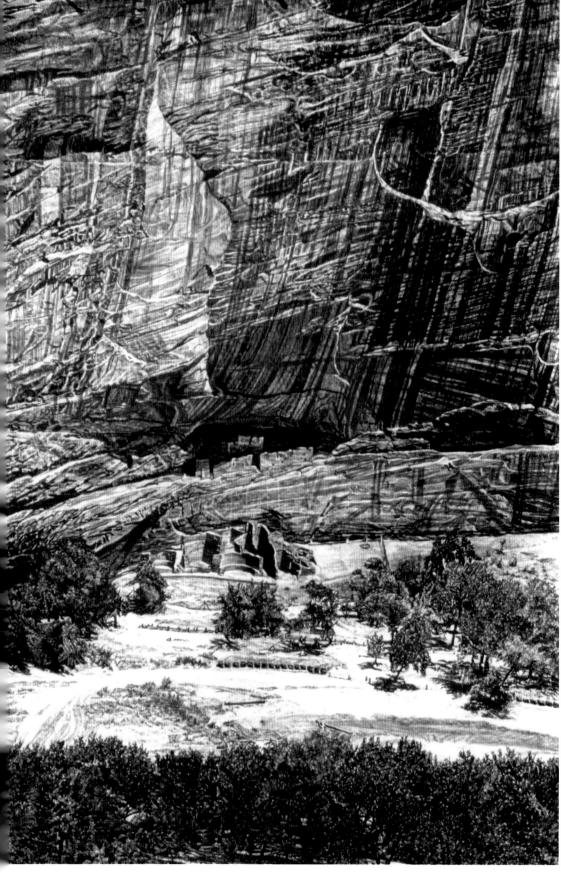

巧用板材

在這幅名為《白房子的廢墟》的作品中，我描繪了位於亞利桑那州欽利峽谷的阿納薩齊人的居所。畫面之所以看上去錯綜複雜是因為我作畫時在紙張下方墊了一塊表層富有紋理的木板，我用鉛筆作畫的筆跡所具有的肌理效果都受到它的影響。整個作畫過程也像是在印拓，審慎地選擇好板材能讓我在繪畫中充滿樂趣地繪製出大量的細節。

白房子的廢墟｜E.麥克・巴羅斯（E. Michael Burrows）

材料：鉛筆

尺寸：112cm×76cm

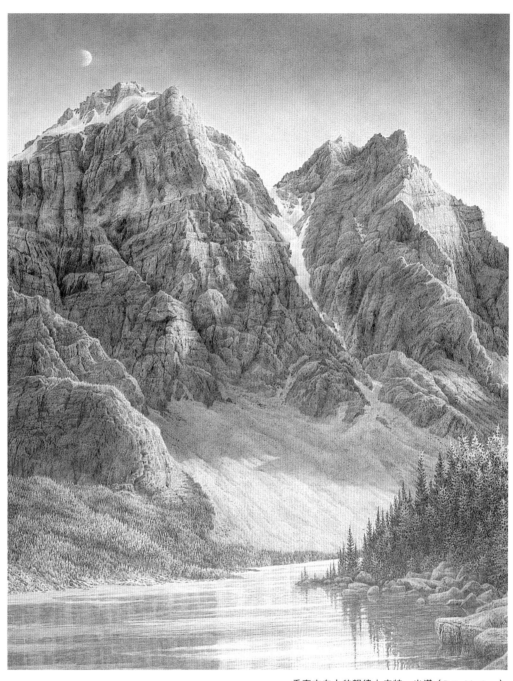

垂直方向上的韻律 | 皮特・米漢（Pete Meehan）

材料：鉛筆

尺寸：74cm×53cm

登高作畫

　　我在畫室裡參考了一幅現場寫生作品和一些攝影作品來創作完成這幅畫。我喜歡在繪畫用纖維板上作畫，它的表層有少許的紋理，在上面畫光影過渡很自然，能很好地呈現細節。一般我都是從上往下畫，以免弄髒紙面。先簡略地速寫，趁早定下基本的畫面構圖，使用的是7H至6B的各種鉛筆。我享受在爬山過程中帶著繪畫工具以居高臨下的視角作畫。

歷史留存

　　《石頭房子》畫的是一座位於紐約州哈得遜河畔黑斯廷斯村與楊克斯間的歷史性建築。它後來被用作餐廳而遭燒毀。這是一幅現場寫生作品，使用HB、2B和4B鉛筆在優質紙板上繪製。我是一個左撇子，喜歡站著畫。大幅度的擺臂動作使得我落筆肯定，並以或輕或重的筆法畫明暗。

石頭房子｜佩里・阿利（Perry Alley）
材料：鉛筆
尺寸：15cm×30cm

欣頓樞紐站｜約翰・凱文・沃馬克（John Calvin Womack）
材料：鋼筆、墨水
尺寸：22cm×28cm

66號公路上

　　我用數位相機從多個角度拍攝眼前的這處場景，存入電腦後進行了篩選並保存為灰調子的圖片作為日後參考，我在210克重的優質紙板上輕輕地繪出主要造型和細節。再改用一支我在20世紀80年代早期買的萬寶龍鋼筆，用它的鍍金筆頭沾取黑墨水上色。這一系列作品共155幅描繪美國俄克拉荷馬州66號公路的沿途風光。

卡爾森大宅#4｜布魯斯・J.尼爾森（Bruce J. Nelson）

材料：專業鋼筆

尺寸：51cm×41cm

添畫雲彩以增加畫面設計感

　　我將35mm的一張幻燈片豎放在燈光下，並用放大鏡照著觀察，隨後畫了這幅作品。畫中的建築位於加州尤里卡地區，我在那兒住過五年，多年後故地重遊拍下照片。利用投影機簡單地構圖，隨後就開始徒手繪製。用針筆點畫樹木、草叢、雲彩等物象，不會產生墨漬。畫雲朵是為了襯托出塔的造型，並為畫面製造動感。

順著"水流"畫線

　　要是用鋼筆和墨水畫水流，可以順著水流的方向畫"點"。而我喜歡選用18至35型號的針筆，因為它可以替換墨管且防水、易攜帶。我先在一張薄紙上輕輕地畫好鉛筆素描，隨後，另取一張無光澤的檔案袋用紙，翻轉至背面，將鉛筆素描畫也翻轉過來，沿着其外輪廓勾勒，在紙上印下淺淡的鉛筆線。之後用可塑性橡皮輕輕抹去鬆散的鉛筆線，開始畫點連線。

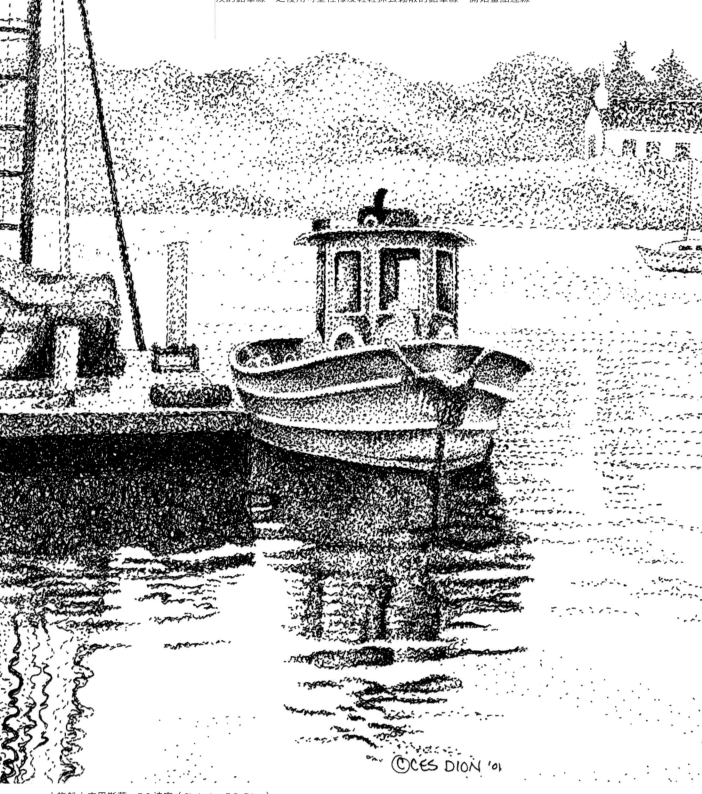

小拖船｜克里斯蒂・E.S.迪安（Christine E.S. Dion）
材料：針筆
112　尺寸：13cm x 10 cm

古老建築的特色

　　現代化建築物的風格遠遜於早在一個世紀以前就已晶立在新英格蘭大地上的樓宇。貼了瓷磚的入口通道、富麗堂皇的閃亮標誌與磚造建築物上錯綜複雜的細節都成了往昔歲月的象徵。我兒子在懷斯皇宮劇院的舞台上參演過無數的節目，因而對此棟樓心懷感慕之情，所以我畫了這幅圖。用點畫法來表現它最為合適，創作過程中參考了一張在中午時分拍攝的照片，因此它的明暗對比十分強烈。

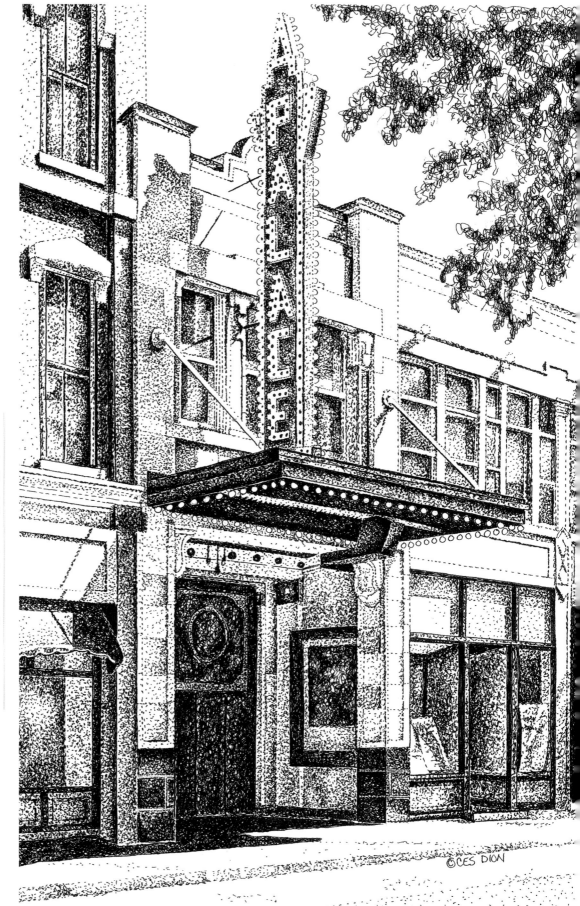

皇宮戲院｜克里斯蒂・E.S.迪安

材料：針筆

尺寸：25cm×17cm　　113

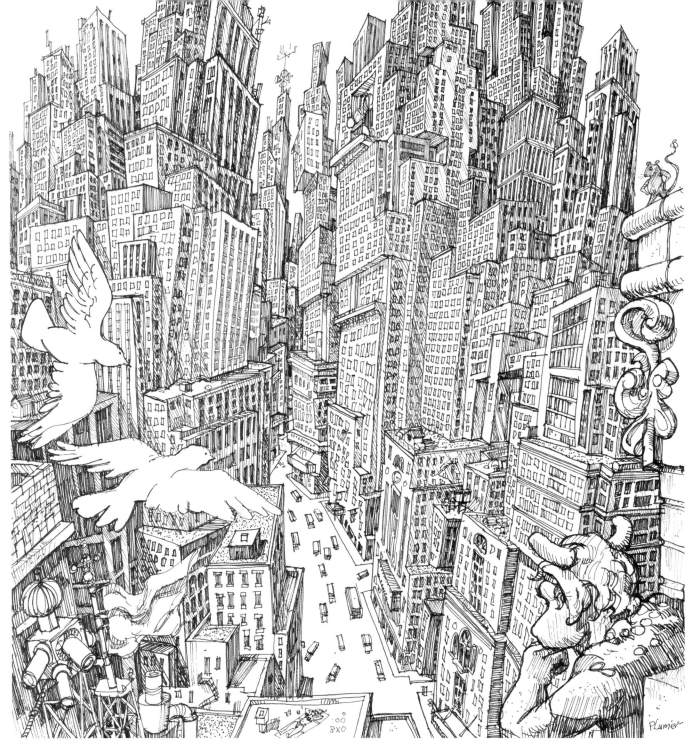

光怪陸離的城市 | 保羅・普盧默（Paul Plumer）

材料：針筆、墨水

尺寸：33cm×30cm

創作研究出某種畫風

　　一開始創作這幅畫的目的是朝向認真研究三點透視畫法，而隨著繪製的深入，卻偏離了原有作畫思路。這是為了讓自己的創意始終保持鮮活的狀態，所以我常常會放棄之前的靈感來源。我的很多作品從發想至創作完畢，收攏起來之前都是為了探究某一新技法、新風格。另一些創作是為了愉悅身心，逗樂孩子。數個小時的緊張作畫之後，我會放手作畫來增加新鮮感。

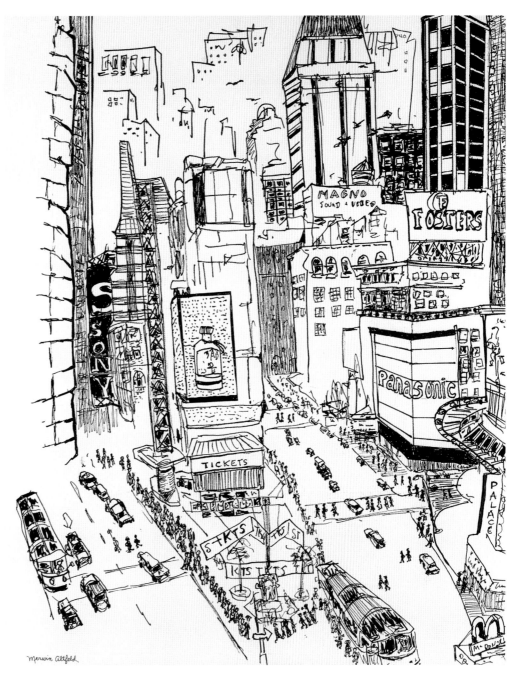

美國紐約百老匯46街│默溫・阿爾弗雷德（Merwin Altfeld）

材料：簽字筆、墨水

尺寸：71cm×56cm

我這一生都在畫

　　我這一輩子外出旅行都帶著速寫簿。10歲開始畫速寫，如今已92歲高齡。在看過巴黎、羅馬、英國、日本等地的迷人景致後，我都會在速寫簿中留下一筆。我作畫並不抱著商業目的，但在加利福尼州長灘港停泊的瑪麗皇后號郵輪上150間特等客艙內永久陳列著我為歐洲地標建築畫的作品。這幅圖是我坐在萬豪酒店第9層樓的酒吧裡用"三福"牌黑色簽字筆花了14分鐘畫的紐約百老匯。

肖像畫

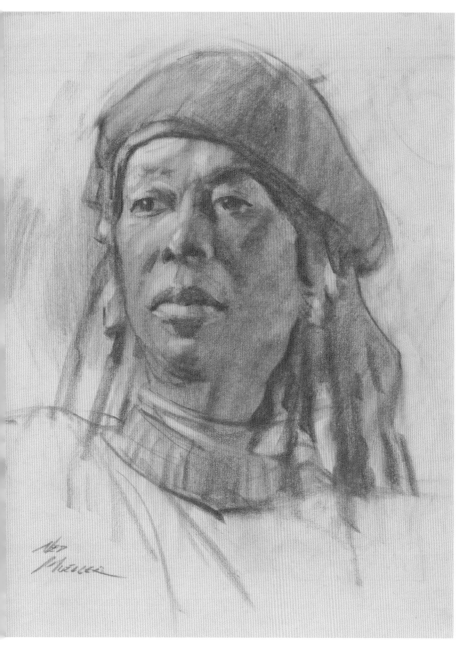

熟能生巧

　　《戴曼》是根據模特兒來寫生的。光滑的報紙表面能讓我在使用康特筆時舖色均勻且色調層次更豐富，然後再用橡皮擦令亮部更顯眼。我畫過很多幅這樣的作品，因而通常只需一兩個小時就能完成一幅肖像，也經常在三小時內就同一模特兒的三個角度作畫。我用炭筆畫墨西哥紳士，局部高光用些白色炭精筆提亮。我請他脫去墨西哥人所戴的闊邊草帽照相，好讓他那美麗的頭型、頭頂充分顯露。

戴曼（Demene）｜奈德・穆勒（Ned Mueller）
材料：炭精筆
尺寸：46cm×41cm

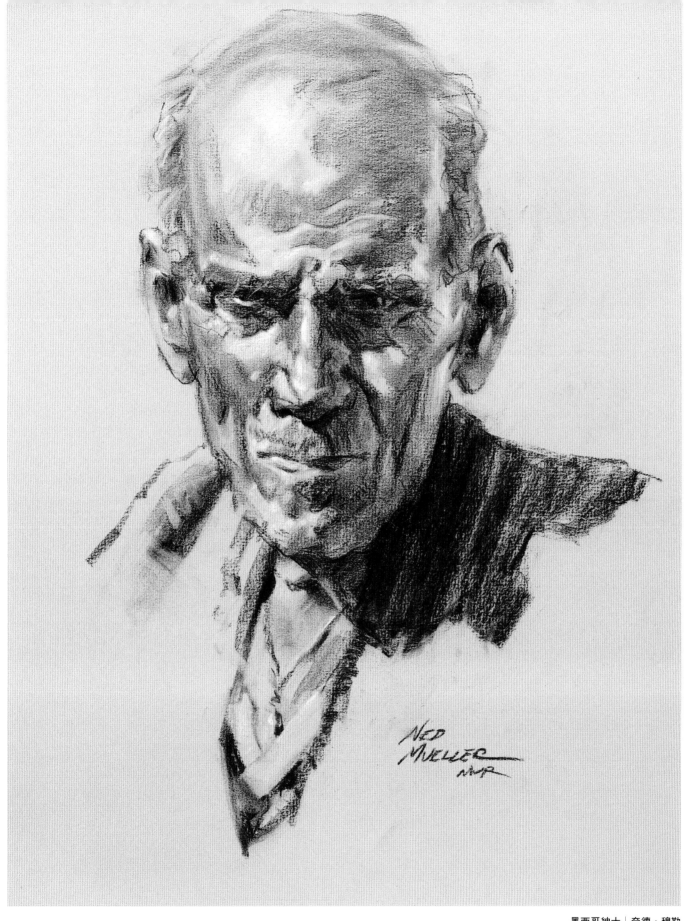

墨西哥紳士｜奈德‧穆勒

材料：炭筆

尺寸：53cm×36cm

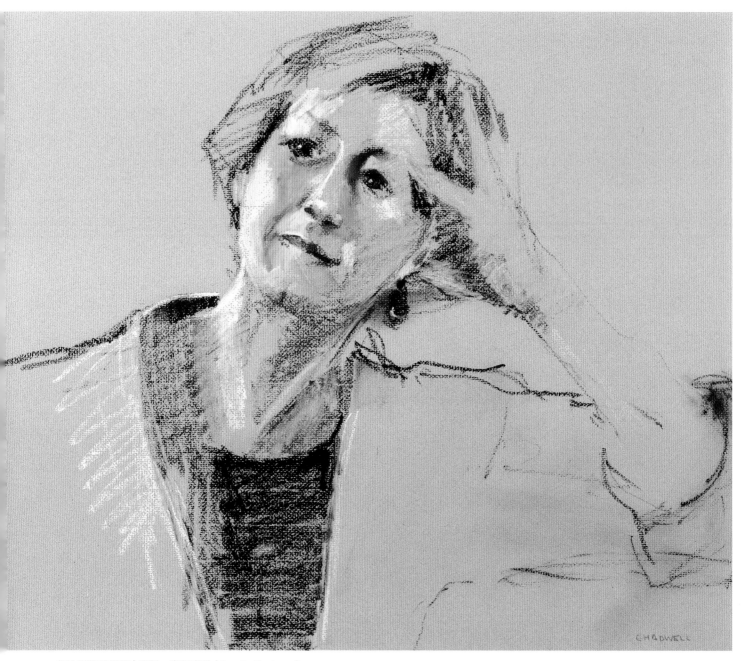

若有所思的模特｜寇妮・查德威爾（Connie Chadwell）

材料：油畫棒

尺寸：41cm×47cm

讓模特擺出短時間的姿勢以免自己過度刻畫

　　觀察人們的臉和身形令我著迷，因而我珍惜一切寫生機會。1分鐘至半小時以內的模特兒造型尤其令我著迷，因為時間很短，所以變成我對模特兒第一印象的捕捉。這張肖像畫我使用了四種顏色的油畫棒（兩種淺色和兩種深色來完成），我們面對模特兒圍成一圈作20分鐘的速寫。

觀念肖像創作

　　我創作肖像畫的目的並不僅僅要捕捉對象的外在特徵，而是用創意手法表現觀察對象的個性特徵，我期望讀者能夠駐足觀賞我的創作對象。請允許我向各位介紹我的丈夫派特，他是位製作彩色玻璃的工藝師，才華橫溢，創作時心無旁騖、聚精會神。我在一張玻璃桌上畫了些靜物，當派特使用該桌子時，我從桌面下往上拍，當作繪畫參考資料。然後以光斑來點綴畫面，使其產生豐富的黑白過渡層，再用黑色色鉛筆來描繪人物主體部分，部分物體因透過彩色玻璃觀察而具有顏色，所以改用相似的或單色的彩色鉛筆分層逐一上色。

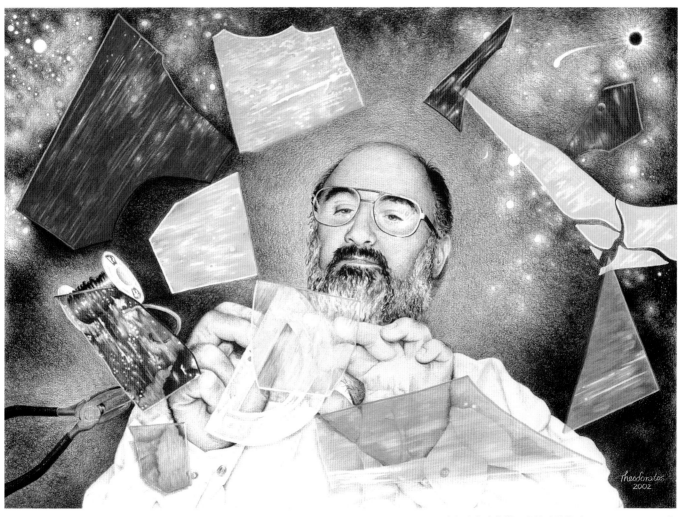

彩虹之上｜施勒・塞德瑞特斯（Sheila Theodoratos）

材料：彩色鉛筆

尺寸：41cm×56cm

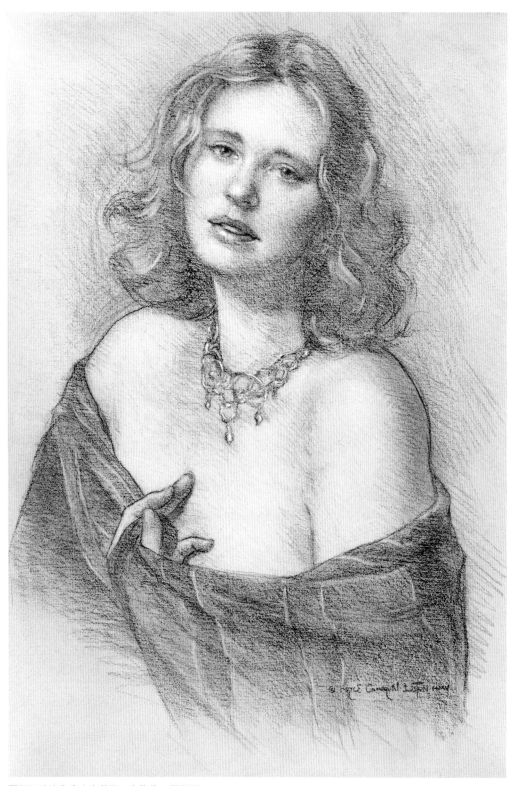

以某一色調作畫

　　這幅創作是先寫生後參考照片完成的。我會選用有色紙或溶解於膠水的乾性顏料粉來調配畫紙底色。用炭精筆起稿、定位，再用橡皮擦來拉開畫面黑白層次，淡化邊緣線而整體柔和。不時地用炭筆磨擦，令畫面效果鬆動，並以炭筆勾線再次塑形。當人物看起來猶如雕塑時，就要增強暗部並以炭筆略微刻畫出人物特徵，反覆以上畫法直至完成。

賈斯汀的肖像畫 | 布萊斯・卡梅倫・里斯頓 (Bryce Cameron Liston)

材料：炭筆、白色炭精筆

尺寸：48cm×33cm

捕捉對象具有個性特徵的動作

　　布魯斯是一位我屢次為其畫像的藝術家朋友。他常前後左右地擺弄這一頭烏髮，因而我試圖描繪這一習慣性的動作。在Rives lightweight牌紙上作畫，效果較好且極精細，需小心保存。先選B和2B鉛筆各一支起稿，再挑從2B到9B之間的鉛筆畫暗部、陰影，後以橡皮擦出耳環，為避免污損畫面，可以在紙上墊一層紙巾再擱下手腕來畫，畫完之後並不噴固定液。

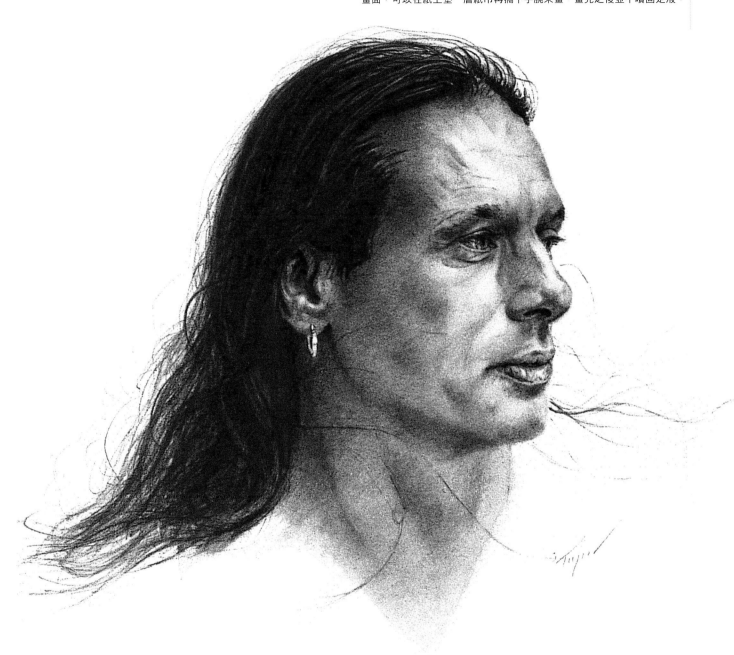

<div align="center">

布魯斯・斯圖爾特｜詹姆斯・托格（James Toogoo）

</div>

材料：炭精條

尺寸：33cm×25cm

用拼貼法創作肖像畫 ｜ 朱迪・克勞三斯托克（Judith Klausenstock）

材料：炭精條、拼貼

尺寸：43cm×36cm

個性人物肖像畫

　　我在白色紙張上用黑色炭筆畫上一張大大的自畫像，為了增加顏色或色調，我選用不同色彩的碎紙片拼貼在畫面中。我為每日生活中偶遇的人們畫像，也發現是受了自己心情的影響，常常根據回憶來描繪他們。人們留予我的印象來自於他們的穿著所反映的個人性情，我試圖在拼貼中運用這些圖像來強調他們特定的姿勢和大致的表情。

貝利娜｜艾潤・衛斯特伯格（Aaron Westerberg）

材料：油畫

尺寸：41cm × 30cm

油畫速寫

　　貝利娜的這張油畫速寫作品是由我的一位學生創作。該生運用純灰色或油畫底色技巧取得了舊式鉛筆畫的效果。以畫筆沾取稀薄的顏料作畫，再用抹布或紙巾塗抹以提亮。這幅作品的土紅色色調使其畫面富有冷暖變化。

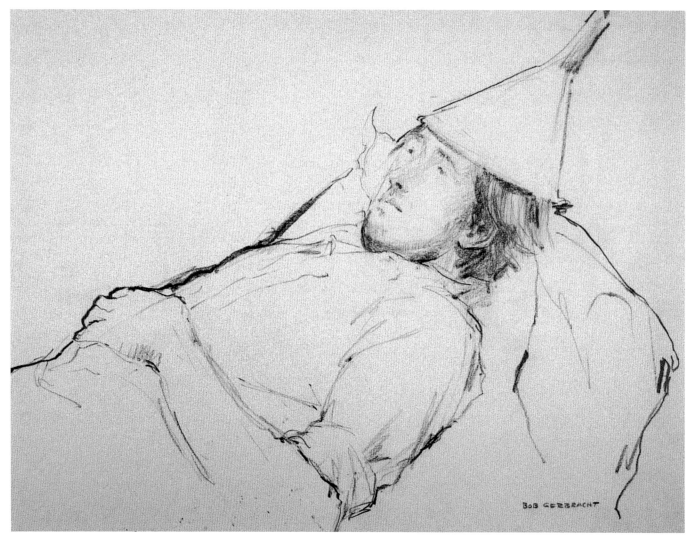

頭戴鋼盔的年輕人 ｜ 鮑勃·格布拉赫特（Bob Gerbracht）

材料：鉛筆

尺寸：46cm × 61cm

"鐵皮人"來救場

　　某日晚上，我在聖荷西市立大學教畫畫，模特兒無法過來。一位寬宏大量的學生自願充當模特兒救場。因為"只要擺出一個舒服的姿勢就行。"他便戴上之前班級遺留下的漏斗。我的創作是想示範執筆時的輕重能表現出不同粗細的線條，從而讓畫面更富有質感、更有趣。

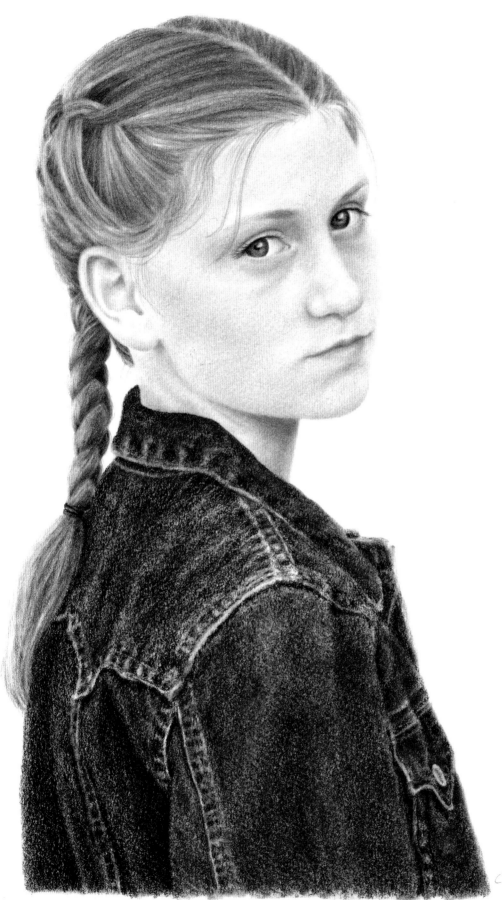

瞥見內在神采

　　這張是我女兒艾琳13歲時的肖像畫。我並不滿足於單就對象外在面容的描繪，而是須顯露其情緒，瞥見其內在神采。我正想透過畫面告訴觀眾辛迪她天生倔強，意志堅定的特質。這張作品參考照片作畫，軟硬鉛筆兼用。為使輪廓線、明暗看上去微妙、細致，我先用鉛筆在砂紙上摩擦，將鉛粉以紙筆塗抹再畫，紙筆同樣可以用來虛化線條。總之，用硬鉛筆畫面部，用軟鉛筆畫頭髮，牛仔夾克衫的紋理和暗部則需要更軟的鉛筆來塑造。

艾琳 | 辛迪・朗（Cindy Long）
材料：鉛筆
尺寸：36cm × 27cm

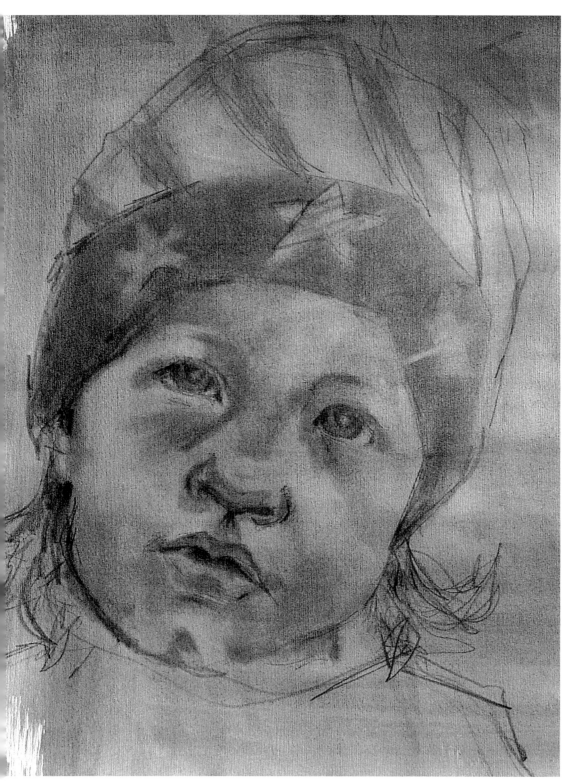

為創作所作的習作

　　這幅速寫取材於一張照片，我將注意力集中在定位和明暗。快速創作只為不拘泥於細節刻畫，這幅習作是為進一步創作油畫而準備。我試圖捕捉 2 歲艾弗里的甜美和天真模樣。

艾弗里｜E. 賽格・錢德勒（E. Sage Chandler）
材料：鉛筆
尺寸：33cm × 25cm

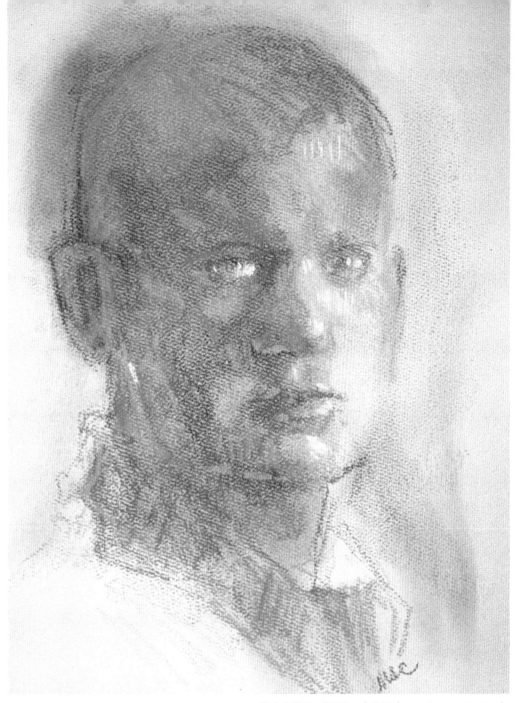

麥克 | 瑪麗・斯坦頓・卡丹尼（Marie Stanton Cardany）

材料：粉彩筆

尺寸：25cm × 20cm

保持自然的神色

　　我用粉彩筆營造畫面氣氛，直接賦予畫面強烈的色彩。這幅人像一次成型。先用硬質粉彩筆塗抹出畫面上的暖色調，再用軟質粉彩筆使造型變得柔和，在這一階段刻畫臉部表情保持自然的神情。我常常在等待區畫人物速寫，快速捕捉對象的自然神情對我來說是項挑戰，但我樂在其中。麥克是個精力充沛的年輕人，卻仍有著一股青少年常見的年少躊躇勁，畫面中的色彩對比正為呈現出這一矛盾。

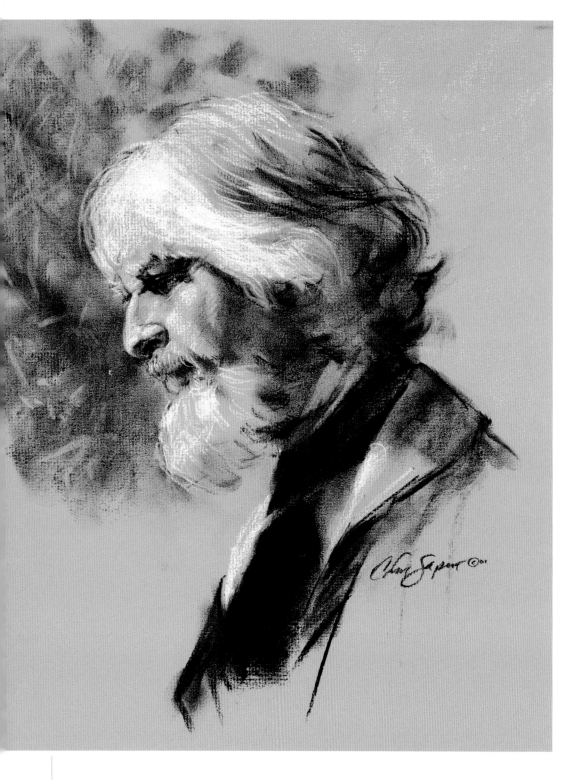

冉阿讓｜克里斯・薩普（Chris Saper）
材料：炭筆、粉彩筆
尺寸：48cm × 36cm

舞台強光的照射下

　　在參考照片作畫時，先輕輕地畫出頭部所在的位置，再用軟的炭精條塑形。在亮部用黑白兩色的炭條塗抹會留下令人不悅的奶白色質地，所以我先用炭筆畫完後再使用白色炭條，很重要的一點是慢慢地畫出亮部並留下空隙待高光提亮。粉彩筆與炭精條相比深得多或者淡得多，所以特別適合畫最深處的陰影和最亮處的高光。眼前的這位長者已經退休，曾在亞利桑那州斯科茨代爾開辦一家民營演藝公司。他曾在《悲慘世界》中扮演冉阿讓一角，舞台燈光打在他馬甲、領巾以及飄逸的銀色鬍鬚上，我的作畫意圖是想以簡潔的黑灰白來表現這個人物角色，縱使精疲力盡，也不失高貴的神情。

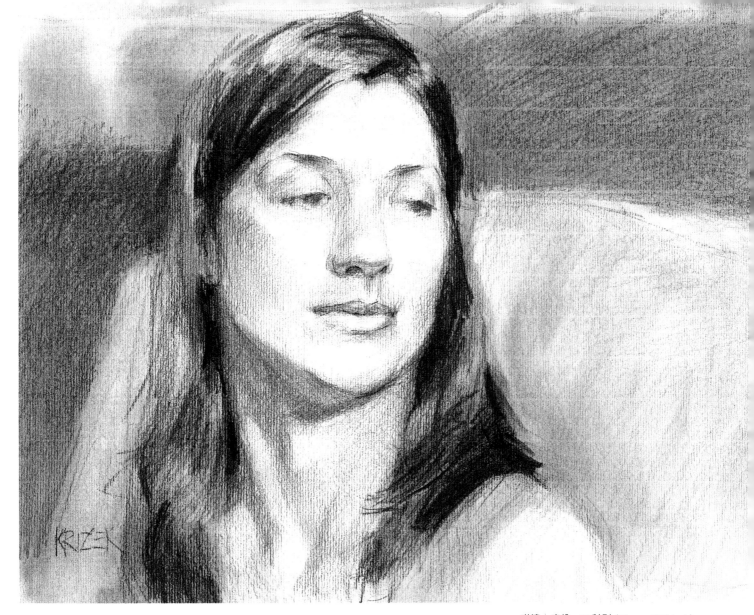

琳達│唐納・M.科則（Donna M.Krizek）

材料：炭精條

尺寸：41cm × 51cm

花些時間來考慮怎麼畫

　　在給很多扭動、擺動中的動物畫過像後，能夠邀請到一位人體模特兒擺出靜態姿勢供我畫像是多麼幸福啊！這個姿勢要持續兩小時，我先觀察了一會兒並作了30分鐘的簡短速寫。思索畫面的明度、對比、水平線和邊緣線等等要素。之後再以完稿的畫幅尺寸作草圖，並且要做到手眼協調。

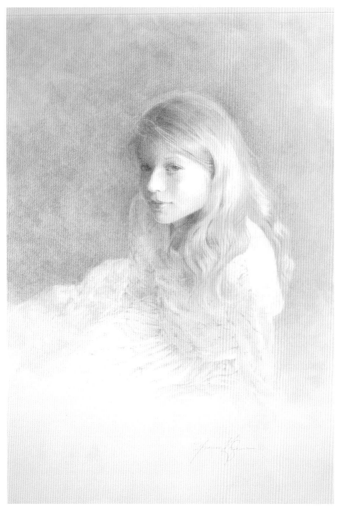

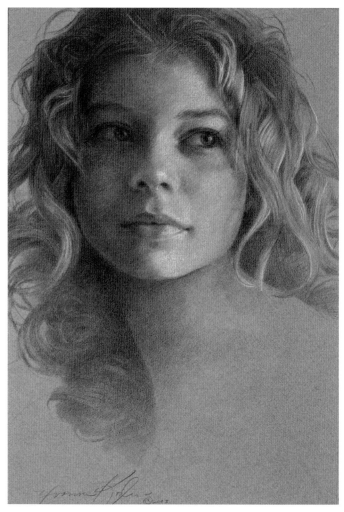

13歲的傑德｜伊馮娜·卡茲麗娜（Yvonne Kozlina）
材料：彩色鉛筆
尺寸：61 cm×46 cm

紫色的畫像——傑德｜伊馮娜·卡茲麗娜
材料：彩色鉛筆
尺寸：46 cm×30 cm

仔細地一層層上色

 這兩幅作品都是我姪女不同時期的肖像畫。傑德是我最喜歡的作畫對象，她也常樂於為我擺姿勢。我對著她既塗又畫，拍了許多照片。《13歲的傑德》這幅作品是我在家中參考照片畫的，我常常興之所至地選用有底色的紙張和各種調色顏料。《紫色的畫像—傑德》這幅畫我用褐色和淡紫色鉛筆畫出疏鬆的畫面效果，再把鉛筆削得很尖，以極小的精細筆觸畫陰影和亮部。

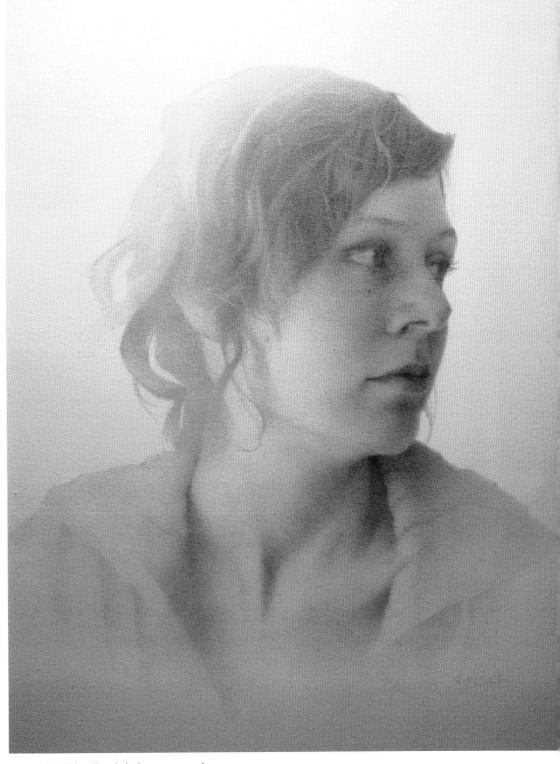

艾格妮愛司塔｜亞當・文森（Adam Vinson）

材料：鉛筆

尺寸：31cm × 28cm

注重明暗表現

　　以很輕的線條打稿，將肖像經營在畫面中間的位置。在上明暗時要盡可能地注意輪廓與比例，並在作畫過程中始終注意最亮與最深處的明暗對比。就這一點來說，在畫暗部時可以忽略紙張（Rives BRK用紙是一種無酸性的版畫用纖維紙）過度刻畫會損壞紙張表層、磨出洞或暗部最深處泛光的問題。為避免以上情況，我先用6B至8B的軟鉛筆鋪色調，再用4B、3B、2B硬鉛筆刻畫，最後用HB或2H。這樣畫頗費時間，但畫面效果非常出色。

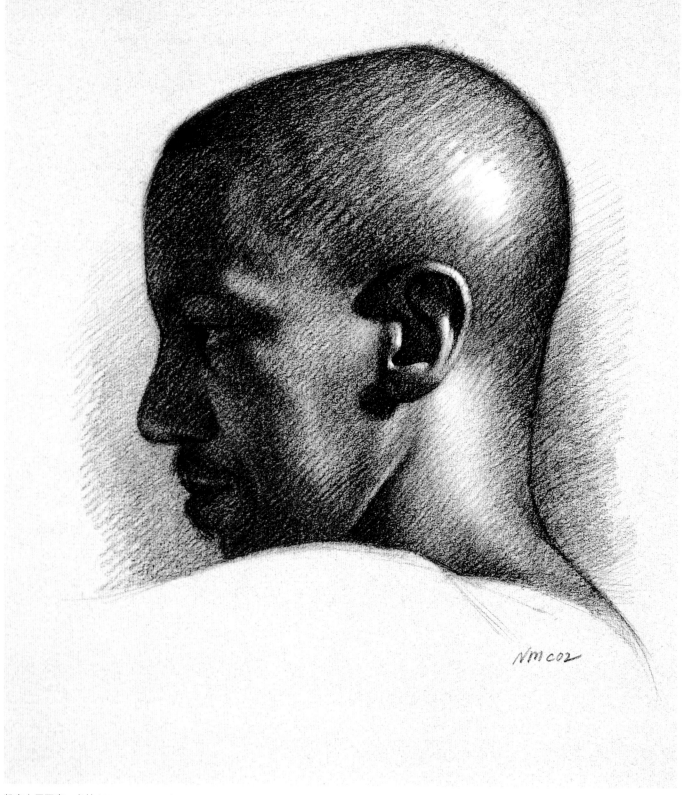

凱文｜尼爾森・卡林（Neilson Carlin）
材料：木炭筆
尺寸：25cm × 25cm

頭部是人體的局部

　　因為我將肖像與人體歸並為同一題材，所以我的這兩種繪畫技法相似
（見第64、65頁）。我主要關注人物的形體與動作，會先畫出我所熟知的
頭部體積感及其動勢，再刻畫所觀察到的頭部起伏形狀。

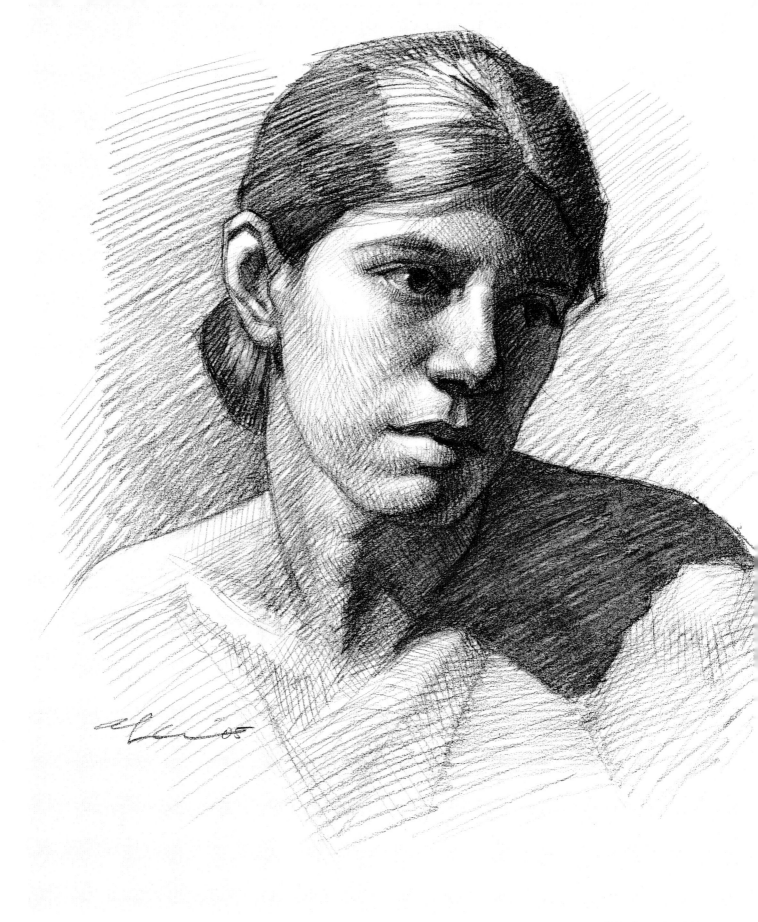

莎娜 I｜尼爾森・卡林

材料：炭筆

尺寸：30cm × 23cm

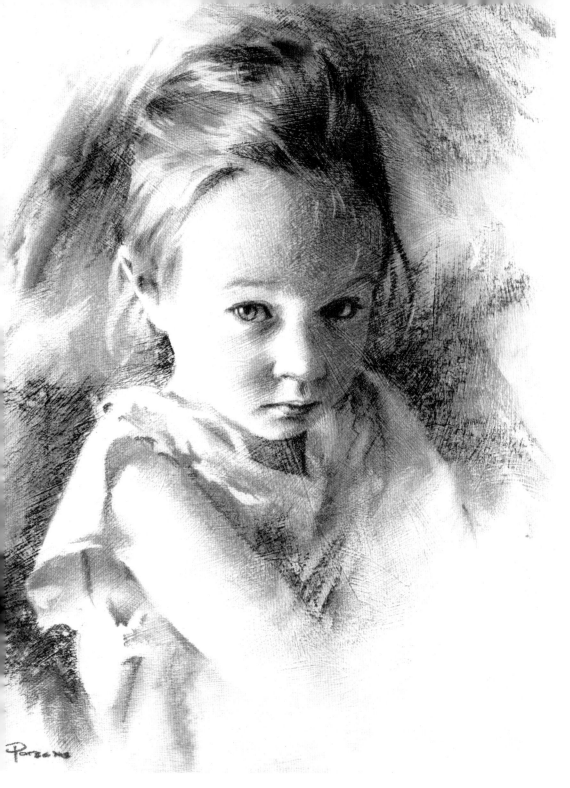

朱莉｜塔容・帕森斯（Taaron Parsons）
材料：炭筆
尺寸：30cm × 23cm

凸顯個性

　　這幅畫像根據我姪女3歲時照片畫的。我想借由某一恰到好處的姿勢來顯現其活潑的個性。我先在厚磅數的冷壓插畫硬紙板上用2吋筆刷沾取石膏打底劑(Gesso) 輕輕地塗上一層，當石膏乾燥後，用各種型號的炭筆作畫。這幅作品看上去畫得輕鬆，但實際上是經過我仔細的刻畫，先用橡皮擦出亮部，再用手指抹開暗部，整體完成後噴上固定液。

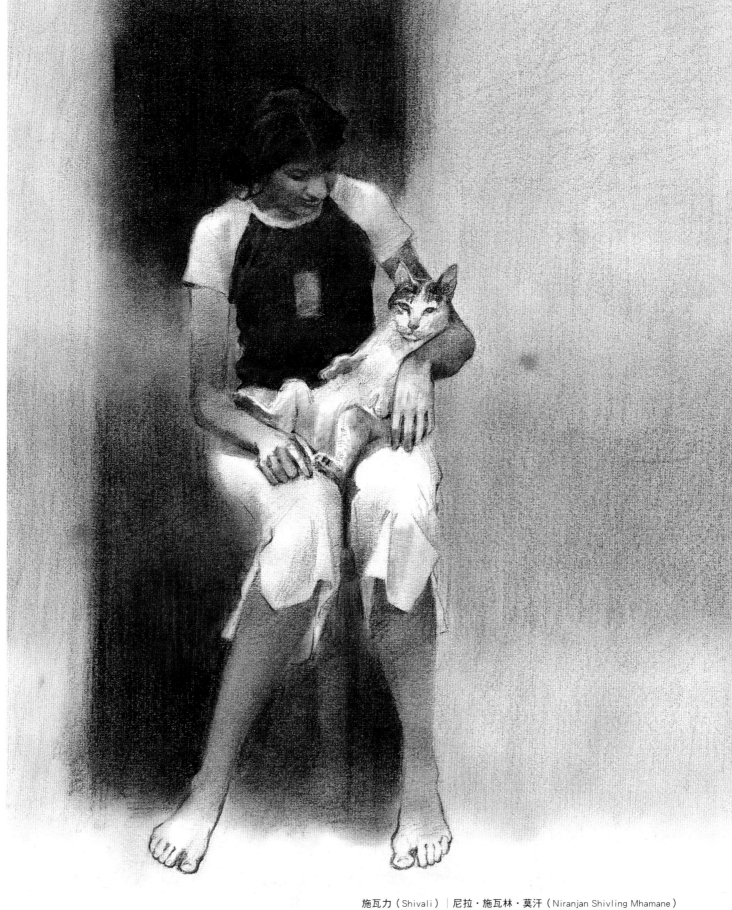

施瓦力（Shivali）｜尼拉·施瓦林·莫汗（Niranjan Shivling Mhamane）

材料：炭鉛

尺寸：29cm × 20cm

國家圖書館出版品預行編目資料

變幻的形式 / 瑞秋.魯賓.沃爾夫(Rachel Rubin Wolf)編著；
李之瑾等譯. -- 初版. -- 新北市：新一代圖書，2016.03
面；　公分. -- (繪畫大師寫實創作解析系列)
譯自：Strokes of genius. 1, the best of drawing
ISBN 978-986-6142-67-3(平裝)

1.繪畫 2.畫論 3.藝術欣賞

940.7　　　　　　　　　　　　　　　104027002

繪畫大師寫實創作解析系列

變幻的形式
Strokes of Genius 1 : The Best of Drawing

作　　　者：瑞秋·魯賓·沃爾夫（Rachel Rubin Wolf）

譯　　　者：李之瑾、李光中、陳怡夢、傅玉麗

發　行　人：顏士傑

校　　　審：黃坤伯

編輯顧問：林行健

資深顧問：陳寬祐

資深顧問：朱炳樹

出　版　者：新一代圖書有限公司

　　　　　　新北市中和區中正路908號B1

　　　　　　電話：(02)2226-3121

　　　　　　傳真：(02)2226-3123

經　銷　商：北星文化事業有限公司

　　　　　　新北市永和區中正路456號B1

　　　　　　電話：(02)2922-9000

　　　　　　傳真：(02)2922-9041

印　　　刷：五洲彩色製版印刷股份有限公司

郵政劃撥：50078231新一代圖書有限公司

定價：580元

繁體版權合法取得‧未經同意不得翻印
授權公司 North Light Books

◎ 本書如有裝訂錯誤破損缺頁請寄回退換 ◎
ISBN：978-986-6142-67-3
2016年3月初版一刷

Copyright ©2007 by North Light Books.
All rights reserved. No part of this book may be reproduced in
any form or by any electronic or mechancial means including
information storage and retrieval systems without permission in
writing from the publisher, except by a reviewer who may quote
brief passage in a review.
Published by North Light books, an imprint of F+W Media, Inc.
Rights manager: Mimo Xu